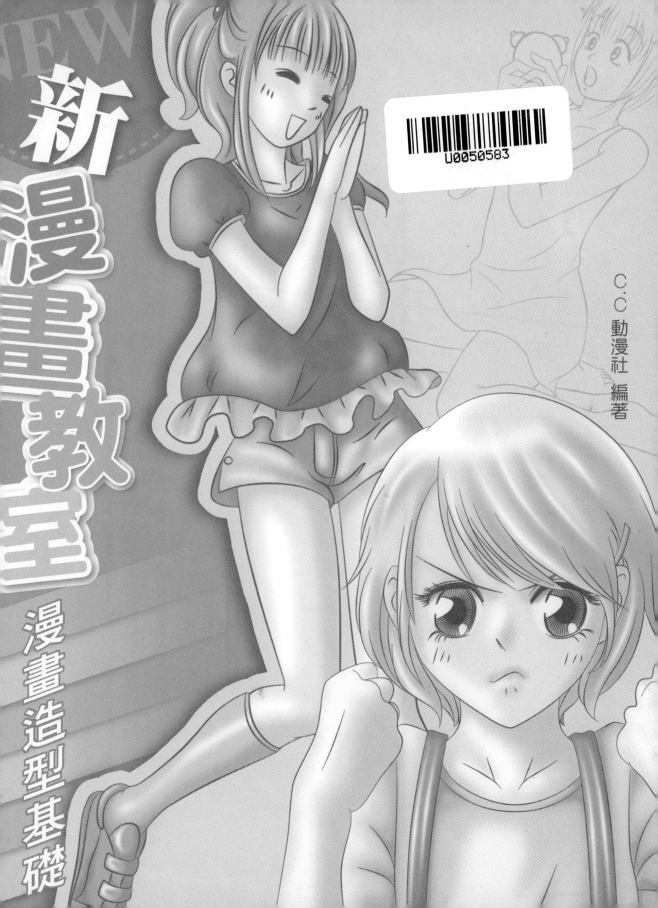

NEW

新漫畫教室

漫畫造型基礎

C‧C動漫社 編著

目錄

第1章

臉部繪畫課程

第2章

上半身的動作和手部繪畫課程

臉部繪畫課程

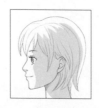

全身繪畫課程

全身繪畫課程

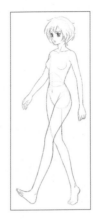
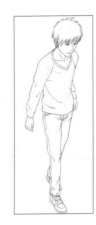
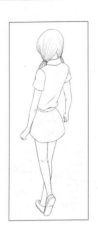
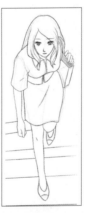
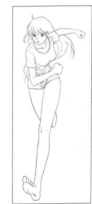

上半身的動作和手部繪畫課程

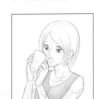

實踐練習

在畫各種人物時，都要儘量把人物表現得立體生動，但是要想直接畫出很立體的人物還是很困難的。因此，我們要借用立方體來作為輔助形體，試著把人物放進去畫。這本書就是為了把人物立體地畫出來，使人物具有立體感而寫的。讓我們透過這本書來學習怎樣畫出有立體感的人物吧！

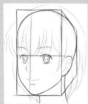
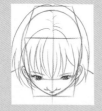

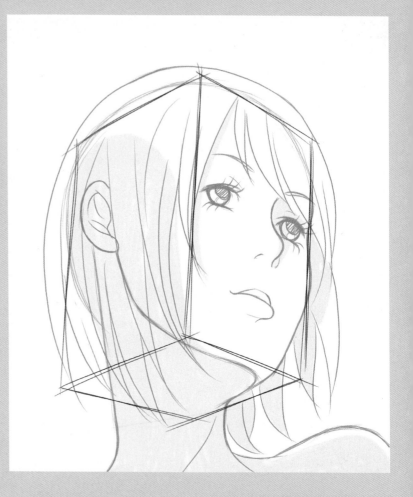

● 把圓形理解成圓體

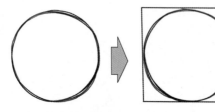

把人物的頭理解成一個圓，把圓放在正方形裡，怎麼看都是一個平面的圖形。

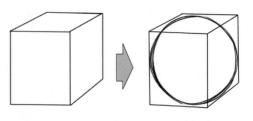

把圓放在正方體裡時，立體感一下就體現出來了。

本書的使用方法

本書的每一個對頁大致分為四個部分，按照第一部分到第四部分的順序閱讀，可以幫助大家更有序、更有系統的學習。

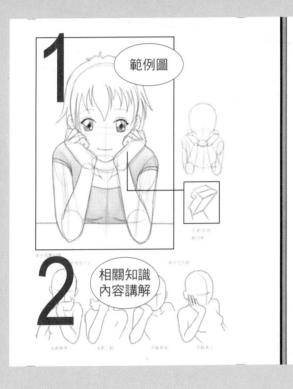

● 試著把球體放進箱子裡

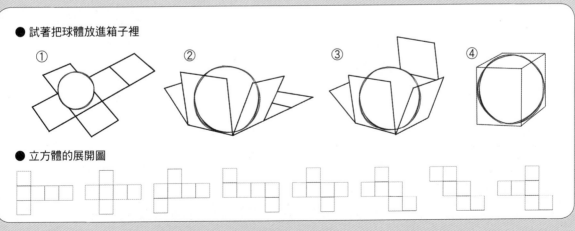

① ② ③ ④

● 立方體的展開圖

用立方體製造頭部立體感

從正面看只能看到立方體的一個面

 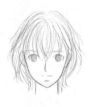

在一個長方形的平面內畫一個橢圓。

橢圓形作為正面臉部的輪廓。

在橢圓上畫出人物正面的頭部。

下面我們學習如何營造立體感。首先將人物的身體簡單化、幾何化，找到身體的立體感，然後再將身體各部分逐步地細化。接下來，就讓我們從頭部開始練習吧！

從斜側面可以看到立方體的兩個面

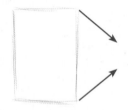 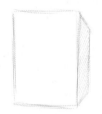

在長方形一邊的兩個角添加兩條向內延伸的斜線。

在長方形的旁邊添加一個新的面，構成一個立方體。

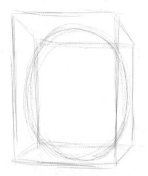

在立方體內畫一個球體作為頭部的雛形，並逐漸修改，畫出人物頭部的斜側面。

面向下的情況

面向上的情況

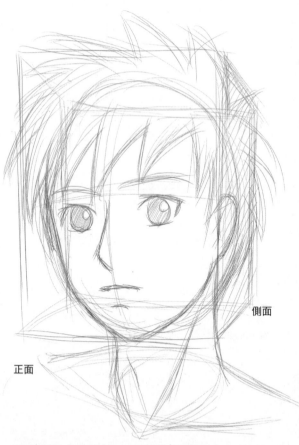

側面

正面

將頭部看成兩個面的立方體，就能輕鬆地掌握人物頭部的立體感。人物的臉部是正面，耳朵那一部分是側面，這樣斜側的頭部是最常見的，所以要經常練習哦！

俯視角度的斜側面

從長方形的三個角上引出三條射線。

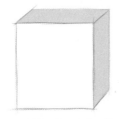

添加兩個面，形成一個立方體。

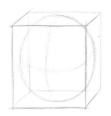

在立方體內畫出一個球體，並在球面上畫出水平與垂直的中線。

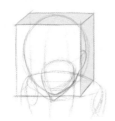

將球體按人物的臉型修改，中線的位置決定臉的朝向。

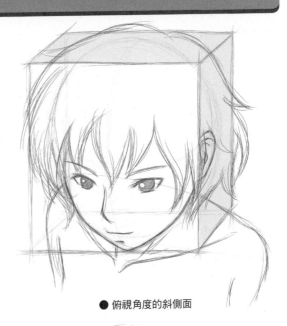

● 俯視角度的斜側面

仰視角度的斜側面

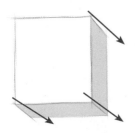

首先畫一個仰視角度的立方體。

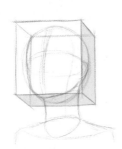

在立方體內添加球體，根據立方體添加中線。

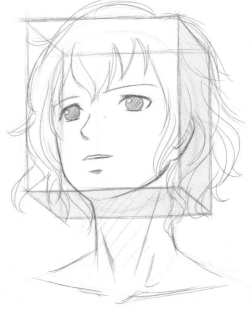

● 仰視角度的斜側面

● 立方體的三種表現方法

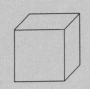

向畫面內延伸的邊是平行的，立體感不強。

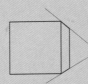

延伸出的兩條邊不是平行的，能體現縱深感，較常用。

不管是水平線還是垂直線都不平行，這是很有視覺衝擊力的畫法。

7

表現人物全身的立體感

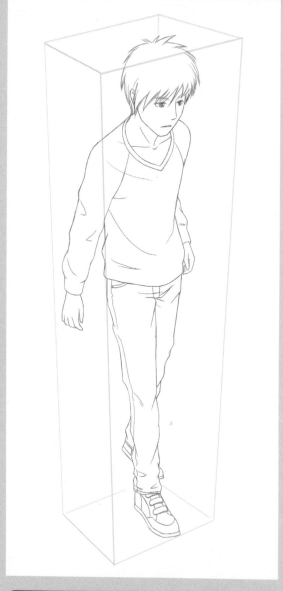

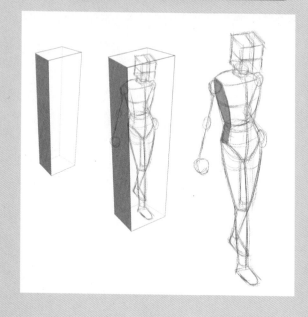

用畫立方體的方法,表現人物身體的立體感,注意人物身體的厚度,用方塊表示。

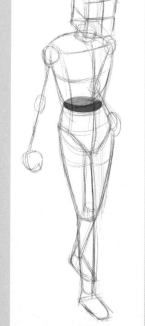

畫出身體的橫切面,就能表現出身體的厚度,從而幫助我們掌握人體的立體感。

繪製流程

1.先畫個大概。　　2.體現立體感。　　3.做細緻修改。

頭部的轉動

將人物頭部與身體分別看成兩個不同的立方體來繪製，當人物的頭部呈一定角度轉動時，也可以根據立方體掌握到身體的立體感。

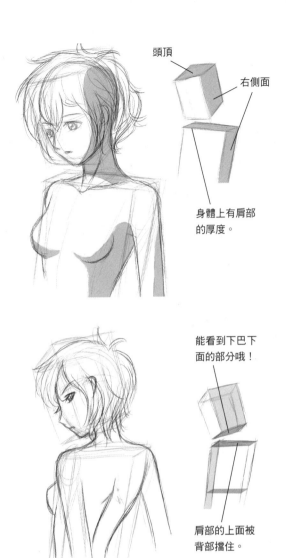

頭頂

右側面

身體上有肩部的厚度。

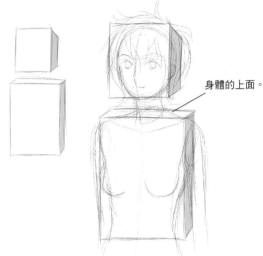

身體的上面。

普通狀態下的情況。

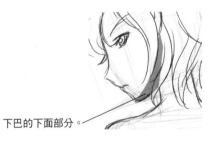

下巴的下面部分。

能看到下巴下面的部分哦！

肩部的上面被背部擋住。

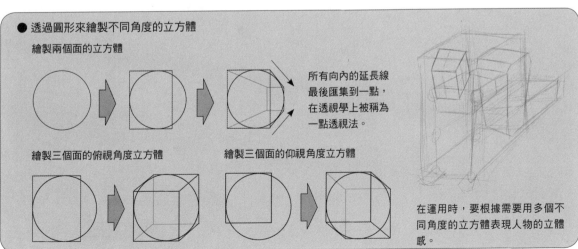

● 透過圓形來繪製不同角度的立方體

繪製兩個面的立方體

所有向內的延長線最後匯集到一點，在透視學上被稱為一點透視法。

繪製三個面的俯視角度立方體　　繪製三個面的仰視角度立方體

在運用時，要根據需要用多個不同角度的立方體表現人物的立體感。

三個營造臉部立體感的面

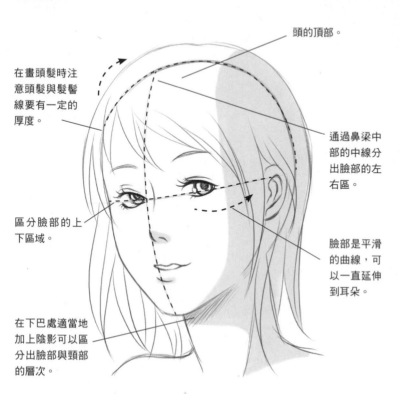

在畫頭髮時注意頭髮與髮髻線要有一定的厚度。

頭的頂部。

通過鼻梁中部的中線分出臉部的左右區。

區分臉部的上下區域。

臉部是平滑的曲線，可以一直延伸到耳朵。

在下巴處適當地加上陰影可以區分出臉部與頸部的層次。

一般來說，人物的臉部是以平面來定位的，但是事實上額頭和臉頰是平緩的曲面。而且下巴的部分要朝著喉嚨處向下延伸，這樣額頭、臉頰、下巴的面和深度都有立體感的人物就能畫出來了。

正中線位置的不同決定臉部的朝向，改變正中線的位置進行繪畫練習。

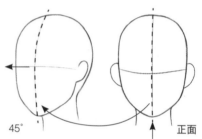

45°　　　　　　　正面

人物的中線位置朝左，所以人物的臉部朝向左方。

正面面對讀者，人物臉部的中線在人物臉部的正中間位置。

臉部各部分的位置基準

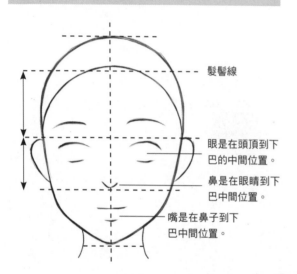

髮髻線

眼是在頭頂到下巴的中間位置。

鼻是在眼睛到下巴中間位置。

嘴是在鼻子到下巴中間位置。

頭部的轉動方向

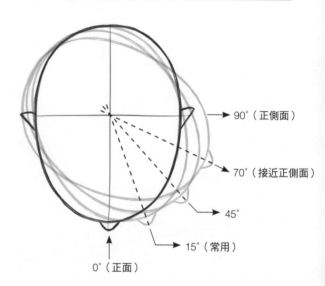

90°（正側面）

70°（接近正側面）

45°

15°（常用）

0°（正面）

從下往上看到的人物面部（仰視）

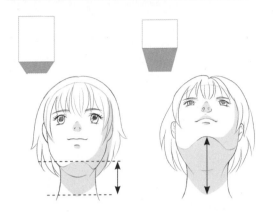

當我們的視角是從下往上看的時候，下巴的下面要畫得大一些。

從上往下看到的人物面部（俯視）

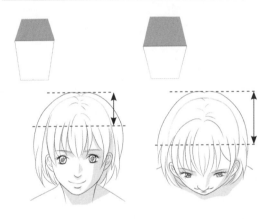

當我們的視角是從上往下看的時候，所能看見的頭部範圍就要畫得大一些。

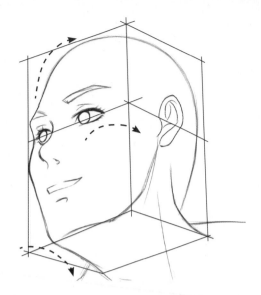

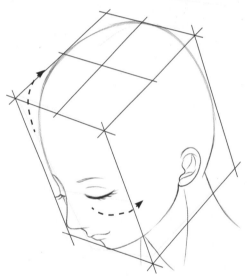

斜側面的俯視，注意頭部和臉部曲線的走向。

● 眼睛的基本形狀

　眼睛是塑造角色時的重要元素，它決定角色的存在並給人深刻的印象，眼睛也是漫畫中較難畫的部分。

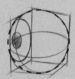

眼睛其實就是一個球體。

斜側面的眼睛。

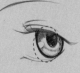

雖然眼皮把眼睛擋住了一部分，但是眼睛還是要依照圓形來畫。

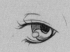

畫眼睛時一定要記得按照圓形的結構來畫。

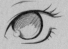

不畫出瞳孔會給人無神的感覺。

利用陰影來營造立體感

用塗鴉的感覺畫出陰影，可以使人物的立體感更清楚、更有存在感。下面我們用塗鴉的感覺來學習基本的陰影畫法。

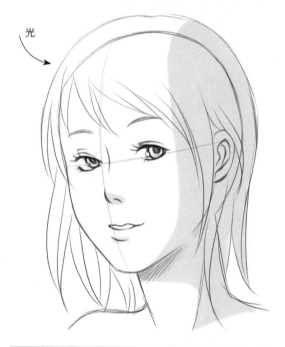

繪製人物的順序，先從四方形的盒子入手

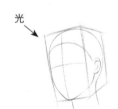

1.確定光源照射的位置。

2.在人物背光的側臉部分畫上陰影。

3.去掉方格，畫出人物的背光面。

4.畫出人物臉部的背光面。

5.最後進行修飾，畫出人物臉部其他地方的陰影。

如果光源在左上，從左起是受光面然後是背光面，四邊形被邊緣的陰影部分清楚地區分開，側面由於有陰影部分，盒子就有了立體感。

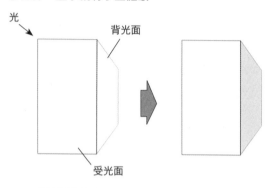

光源界限的區分。先確定背光面，背光面是與光源相反的面。

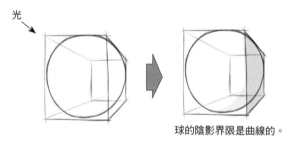

球的陰影界限是曲線的。

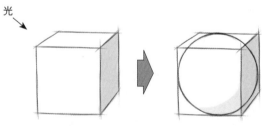

俯視時，光從左上角照射到物體上，物體側面受光，球的陰影的界限是曲線。

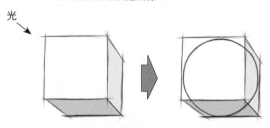

仰視時，光從左照射到物體上，物體側面和底面受光，球的陰影的界限是曲線。

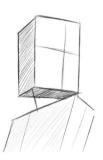

光
光從右上方照射到人
物身體上，注意人物
的受光面和背光面。

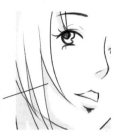

頭髮也是有一定厚度
的，所以臉上要有頭
髮的陰影。

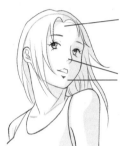

頭髮是有一定厚度
的，要注意。

雖然是正面光，但是
鼻底和嘴唇的下方還
是有陰影。

光

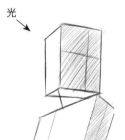

光從左上方照射到身體上，注
意人物的受光面和背光面。

臨摹練習

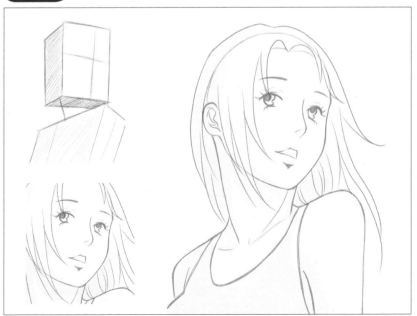

13

掌握表現人物立體結構的「盒子」

仰視

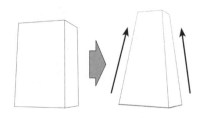

隨著仰視角度的變大，頂部急劇縮小。

在繪製人體的時候，為了更準確地把握人體的比例結構，通常把人體分割成幾個立方體，就像一組箱子的組合。對人體的結構進行分析後，先用繪製「箱子」的形式繪製出草稿，以幫助我們繪製正確的人體。

在繪製透視角度很大的人體時，還可以運用同樣的方法，把整個人體都放在相同透視角度的大「箱子」裡進行繪製。

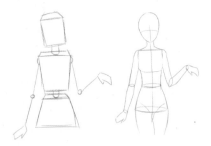

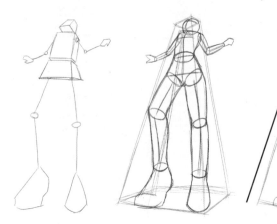

俯視

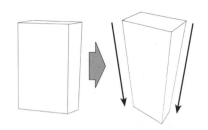

隨著俯視角度的變大，底部急劇縮小。

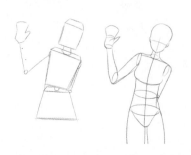

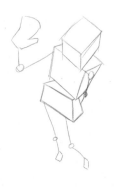

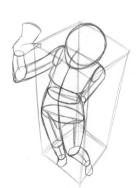

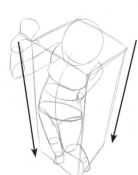

第 1 章

・臉部繪畫課程・

描繪出臉部的不同面,以增加立體感,展現更多的表情。

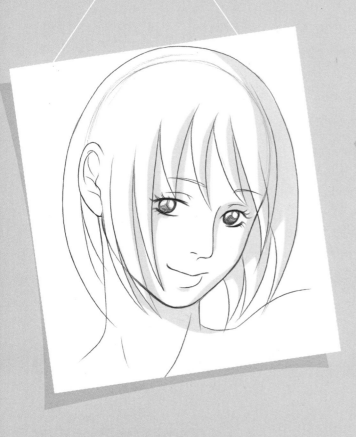

臉部、動作、衣裝三大要素可以表現華麗、多樣的臉部表情。動感的動作與漂亮的衣服,在表現臉部的肖像畫中都可以靈活地運用。臉部繪畫的一個關鍵就是眼睛,眼睛會向讀者傳達感情。頭部的動作是根據角色的需要而繪製的,頭部的動作掌握好後會讓角色更有光彩。頭髮是人物衣裝的重要組成部分,繪畫角色時,需要特別注意。最後還要注意臉部表情的多元化,它可以豐富角色的特點。下面我們來學習人物臉部的不同畫法吧!

首先拿起鉛筆來-1 腕部力量

　　首先來練習排線，因為所有的畫都是由線條組成的，所以練好線條對我們是很有幫助的。一般來說，排線時鉛筆最開始接觸紙面的地方較重，往下拉時就會慢慢虛下去。在漫畫的繪製中，對於線條的要求是相當嚴格的。

從右上方往左下方排線，一般速度時，線條與線條的間隔距離基本一樣。

從右上方往左下方排線，當排線速度較快時，線條短而密集。

從右上方往左下方排線，線條較長時就不太容易把握。

短而密集的線條

一般的線條

從左上方往右下方排線，練習反方向的排線。

一般排交叉線時，線與線的間隔距離基本相等，是交叉整齊的排列。

較長的線條

● 錯誤的線條繪製

反方向的線條

規則的交叉線條

線條彎曲，缺少力度，長短不一。

急躁的排線，不清楚落筆點。

線條對於學習漫畫很重要，下面我們就先練習排線。

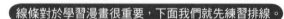

雜亂無規則的交叉排線。

● 線的消失點　我們在漫畫的繪製中經常要表現真實感、立體感的建築，透視線的準確性決定了畫面的說服力。
透視線的消失點，只是因為「看上去消失或不存在了」，而不是真的消失了，在透視學裡也叫
「滅點」。

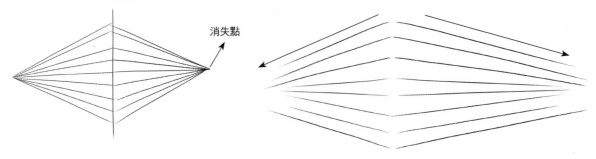

消失點

臨摹練習

創作練習

● 失敗案例

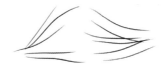

線條交錯複雜，線條扭曲嚴重。

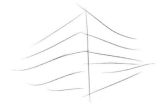

線條雖然拉得很直，但是線與線
的間隔距離相差太遠。

首先拿起鉛筆來-2 肩部力量

描繪出立方體盒子不同的面，這樣可以幫助我們更為清晰地了解透視的知識，也為後面的學習打好基礎。從各個不同的面來觀察立方體的盒子，就會發現立方體有很多個面，各個視角所看到的面也不一樣。一般平視時，我們看到的立方體盒子基本都是兩個面，俯視和仰視時會看到三個面。

平視（一般視角所看到的物體）　　仰視（仰視就是從下往上所看到的物體）

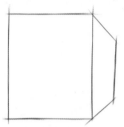 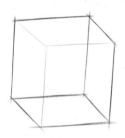 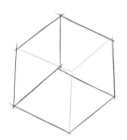

兩個面的立方體盒子。　　　　三個面的立方體盒子。

從不同的視角看到的立方體盒子的面也是不一樣的。

俯視（俯視就是從上往下所看到的物體）

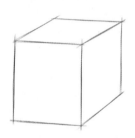 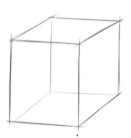 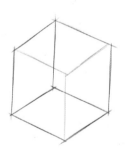

三個面的立方體盒子。

臨摹練習

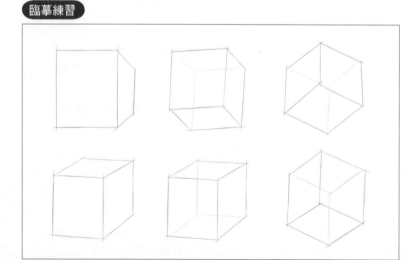

創作練習

以立方體的盒子為例，透過改變視角來了解物體的消失點。

● 一個消失點

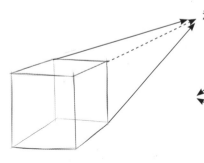

消失點

斜面的盒子，從盒子的各個點
向外發散形成消失點。

● 兩個消失點

由盒子的兩個面發散出去的線，
形成了兩個消失點。

● 三個消失點

由盒子的三個面發散出去的線，
形成了三個消失點。

臨摹練習

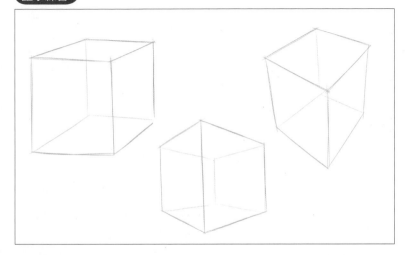

創作練習

稍稍側頭（15°）

在漫畫中，如果臉部始終面對著讀者一動不動，顯然是不行的。隨著身體的運動，如果頭部方向不改變，動作就會受到限制，在這裡，向你介紹幾種適用的頭部動態畫法。

● 正面

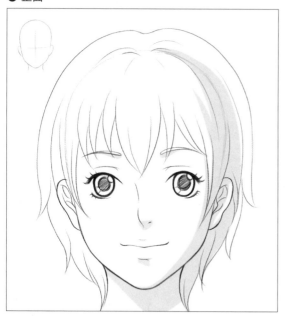

● 側面（15°）

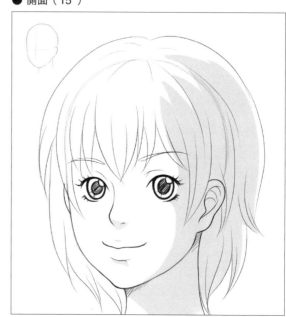

 臉部的變化　從正面到正側面的基本形

正面（0°）　　側面（15°）

側面（45°）　　側面（90°）

● 以盒子為例

正面的盒子

側面15°的盒子

光　　　　光↓

光　　　　光↓

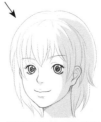
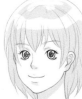

光從側面照射到人物的臉部，注意人物臉部的陰影位置。

以描繪草稿為例，讓我們來了解繪製人物頭部的順序。

 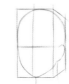

1.描繪出人物大致的臉型，用十字線確定人物臉部的中心位置。

2.用立方體的盒子來確定人物臉部的標準型。

3.根據十字線簡單地畫出人物五官的大概位置。

4.最後畫出人物的頭髮，然後再進行細節刻畫。

臨摹練習

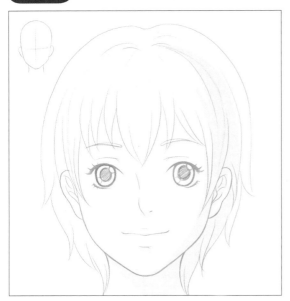 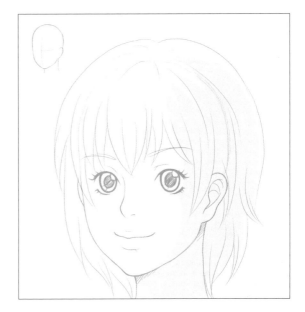

創作練習

側頭（45°、90°）

想要將人物的形象表現得豐滿優美，頭髮也是很重要的部分。但是頭髮的表現確實有一些難度，因為它不像臉部那樣有明顯的結構，它附著在頭部，使人分辨不出哪裡是應該刻畫的重點。

● 側面45°

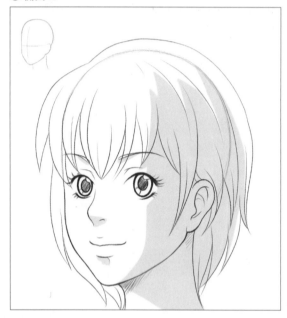

● 正側面90°

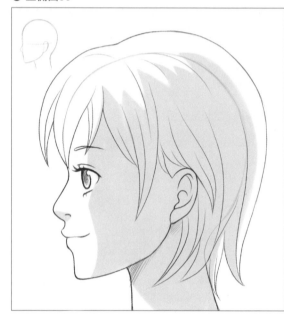

頭髮的生長

頭髮的生長與草的生長相同，頭髮與人物的頭部相連接，但它也有其生長規律。

從根部呈放射狀伸出。

頭髮的厚度取決於頭髮的硬度與數量。頭髮多，厚度越大，頭髮少就會有貼在頭上的感覺。

想要表現頭髮，一定要在頭的輪廓線外考慮到頭髮層。

● 以盒子為例

側面45°的盒子

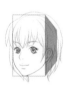

正側面時，女生的下巴要比男生的圓潤。

光↓

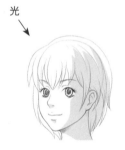

光↓

光↓

光↓

光從不同角度照射到人物的臉部，注意人物臉部的陰影位置。

以描繪草稿為例,讓我們來了解繪製人物頭部側面45°的順序。

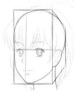

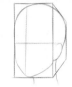

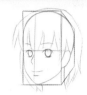

1.描繪出人物大致的臉型,用十字線確定人物臉部的中心位置。

2.用立方體的盒子來確定人物臉部的標準型。

3.根據十字線簡單地畫出人物五官的大概位置,再畫出人物的大致髮型。

4.最後進行臉部和頭髮的細節刻畫。

臨摹練習

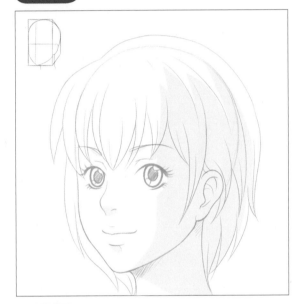

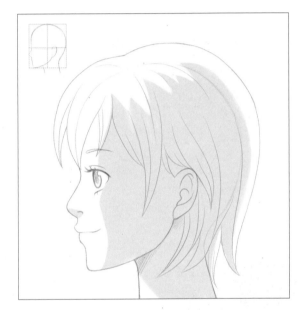

創作練習

23

抬頭（45°、75°）

　　隨著人物動作幅度的增大，人物的透視也就越大。如果能把握好人物的透視，那麼繪畫的技巧就能提高。當人物仰視時，鼻底就會形成三角形的陰影，向上的角度越大，看到鼻底與下巴的範圍就越大。

● 仰視45°

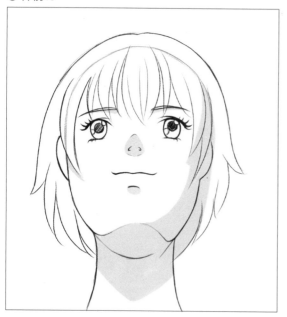

● 仰視75°

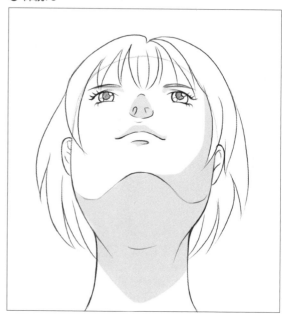

仰視的
變化

頭部越往上仰，平視時看到的人物臉部就會越少。

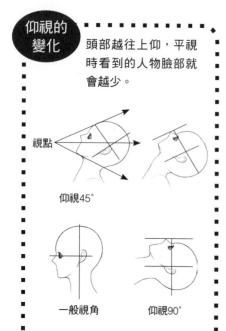

視點

仰視45°

一般視角　　仰視90°

● 以盒子為例

仰視45°
的盒子

仰視75°
的盒子

光

光

光

光

注意來自不同地方的光源照射到人物臉部時，人物的鼻子和下巴的陰影變化。

以描繪草稿為例，讓我們來了解繪製人物頭部側面45°的順序。

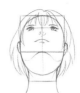

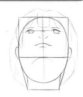

1.描繪出人物大致的臉型，用十字線確定人物臉部的中心位置。

2.用立方體的盒子來確定人物臉部的標準型。

3.根據十字線簡單地畫出人物五官的大概位置，再畫出人物的大致髮型。

4.最後進行臉部和頭髮的細節刻畫。

臨摹練習

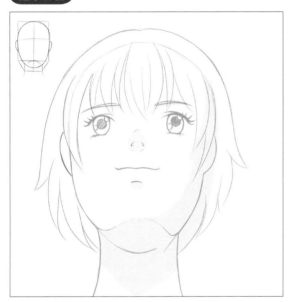
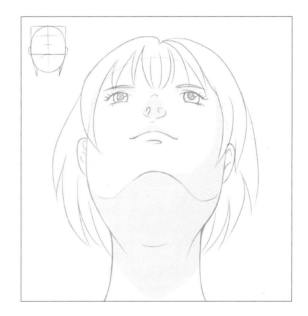

創作練習

低頭（45°、75°）

　　掌握了仰視畫法後，我們來了解俯視時人物的頭部是怎樣變形的。人物俯視時，人物的臉部隨著頭部向下的幅度越大，臉就變得越小，頭部也就隨著變大。

● 俯視45°

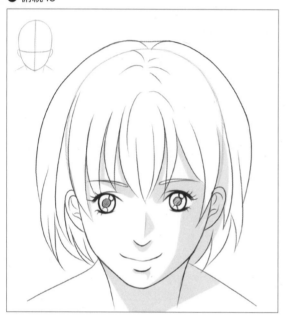

● 俯視75°

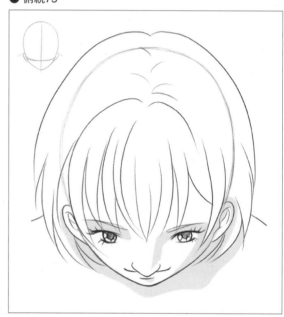

俯視的變化

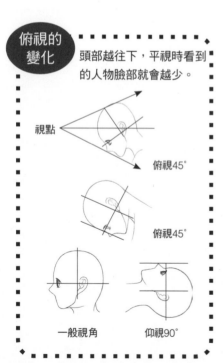

頭部越往下，平視時看到的人物臉部就會越少。

視點

俯視45°

俯視45°

一般視角　　　仰視90°

● 以盒子為例

俯視45°的盒子

俯視75°的盒子

光　　　　　　　光
↓　　　　　　　↓

光　　　　　　　光
↓　　　　　　　↓

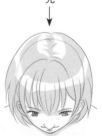

當人物俯視時，光照射到人物臉部會使陰影有不同的變化。

以描繪草稿為例，讓我們來了解繪製人物頭部俯視75°的順序。

1.描繪出人物大致的臉型，用十字線確定人物臉部的中心位置。

2.用立方體的盒子來確定人物臉部的標準型。

3.根據十字線簡單地畫出人物五官的大概位置，再畫出人物的大致髮型。

4.最後進行臉部和頭髮的細節刻畫。

臨摹練習

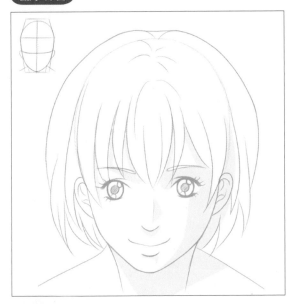

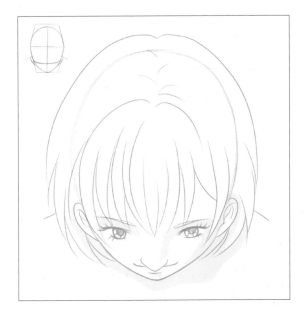

創作練習

斜低頭

當我們掌握了俯視和仰視的畫法後，我們再來了解更多的臉部不同角度的畫法。只要利用好橢圓和十字線，就可以繪製出不同角度的臉部表現了。

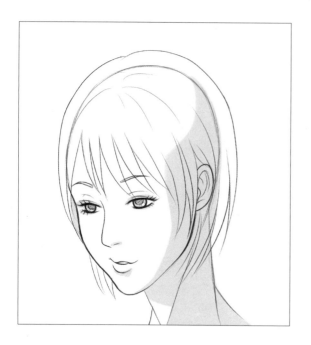

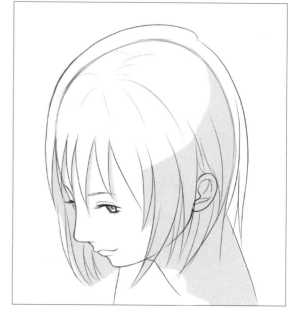

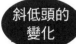斜低頭的變化

人物的頭部和身體是相連的，當人物頭部變化時，人物的身體也會隨著頭部而變化。下面我們用方塊來了解人物身體與頭部的變化。

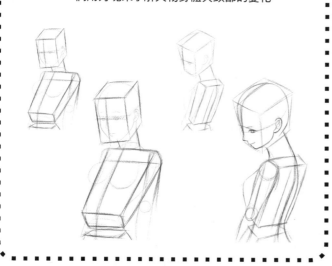

不同角度光照的情況下，人物頭部陰影位置的變化。

以描繪草稿為例，讓我們來了解繪製人物頭部斜面俯視時的順序。

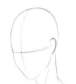

1.描繪出人物大致的臉型，用十字線確定人物臉部的中心位置。

2.根據十字線來描繪出人物眼睛及嘴巴的輪廓位置。

3.描繪出人物頭髮的大致輪廓。

4.最後對人物的臉部和頭髮進行細節刻畫。

臨摹練習

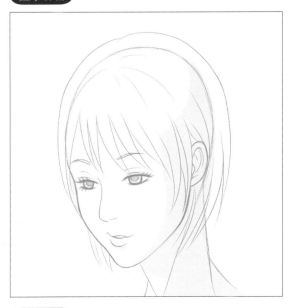 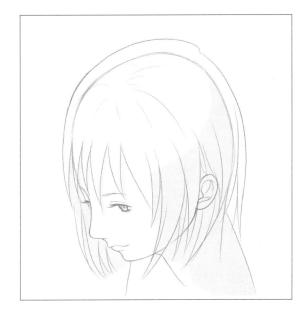

創作練習

29

斜抬頭

斜抬頭時我們可以很清楚地看到人物的臉部結構。由於是仰視，所以可以很清楚地看清人物的鼻孔、下巴以及仰視的側臉，這個時候要將眼睛畫得略寬、耳垂畫得較大，這些地方都應該注意。

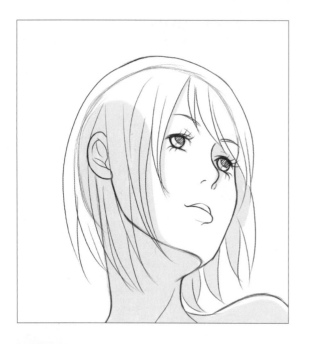
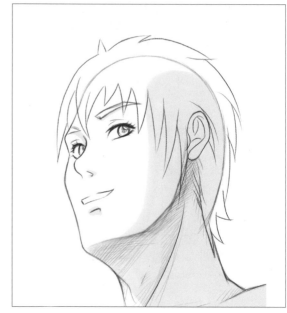

斜抬頭的變化

仰視一般都能強調人物的個性，通常給人帥氣而傲慢的感覺。下面我們用方塊來構造出人物的基本形態和動作。

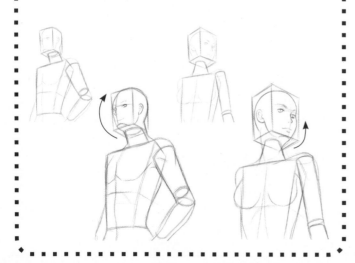

光 →

光 →

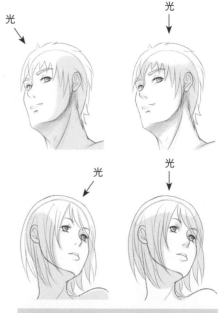

光 →

光 →

不同角度光照的情況下，頭部陰影的位置發生很明顯的變化。

以描繪草稿為例，讓我們來了解繪製人物頭部斜面仰視時的順序。

1.描繪出人物大致的臉型，用十字線確定人物臉部的中心位置。

2.根據十字線來描繪出人物眼睛及嘴巴的輪廓位置。

3.描繪出人物頭髮的大致輪廓。

4.最後對人物的臉部和頭髮進行細節刻畫。

臨摹練習

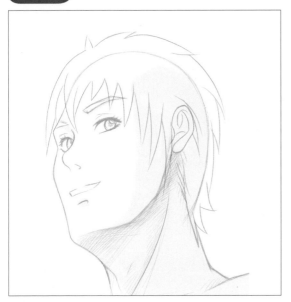 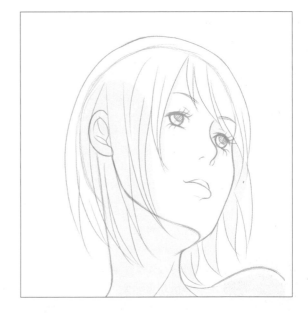

創作練習

31

傾斜頭部

肩部的基準線傾斜可以強調出脖子的傾斜動作。傾斜頭部時要注意頭部與肩頸部的關係，與此同時，改變臉部的方向，就可以畫出有動感的人物。

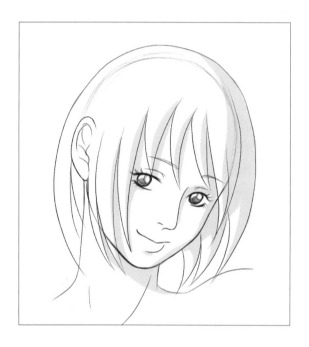

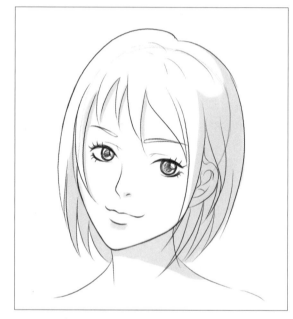

傾斜頭部的變化

當人物頭部傾斜時，注意頭、頸、肩的關係，人物適當地傾斜頭部，再加上肢體的展示，會讓人物更加有特色。

稍稍傾斜。

較大傾斜，注意頭與肩的關係。

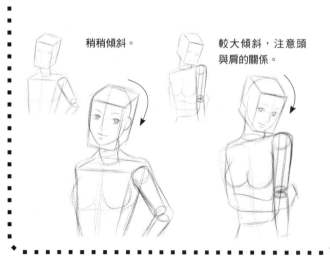

光

光

光

光

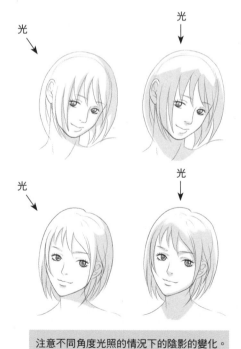

注意不同角度光照的情況下的陰影的變化。

以描繪草稿為例,讓我們來了解繪製人物傾斜頭部時的順序。

1.描繪出人物大致的臉型,用十字線確定人物臉部的中心位置。

2.根據十字線來描繪出人物眼睛及嘴巴的輪廓位置。

3.描繪出人物頭髮的大致輪廓。

4.最後對人物的臉部和頭髮進行細節刻畫。

臨摹練習

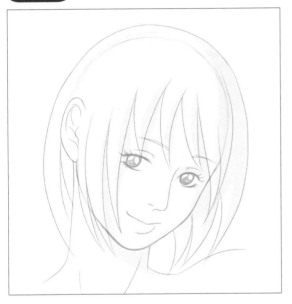 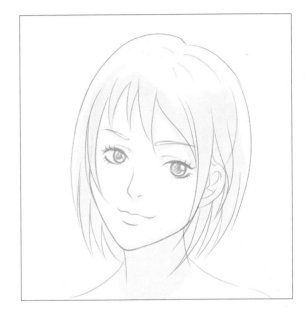

創作練習

角度較大的扭轉

連接頭部與身體的重要關節是頸部。掌握好頸部的運動規律可以更好地體現出人物的臉部表情，同時也能更有力地表達出人物的情緒和狀態。

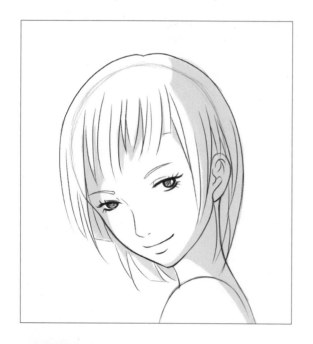

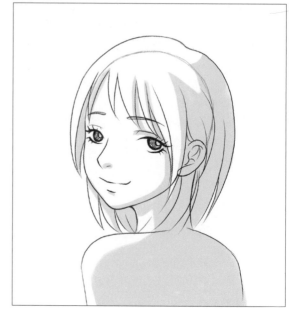

扭轉的變化

頭部是以脊椎為基點進行旋轉的。

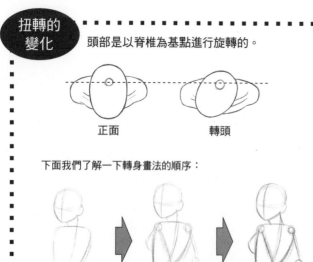

正面　　　　轉頭

下面我們了解一下轉身畫法的順序：

身體後背的輪廓呈倒三角形。　　眼睛的基準線和肩線基本平行。

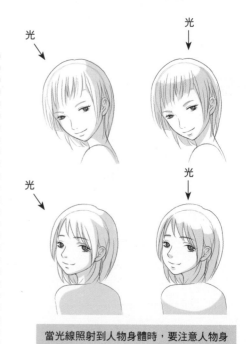

光　　　　光

光　　　　光

當光線照射到人物身體時，要注意人物身體的陰影位置。

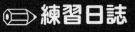
以描繪草稿為例，讓我們來了解繪製人物頭部角度較大扭轉的順序。

 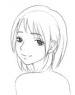

1.描繪出人物大致的臉型，用十字線確定人物臉部的中心位置。

2.根據十字線來描繪出人物眼睛及嘴巴的輪廓位置。

3.描繪出人物頭髮的大致輪廓。

4.最後對人物的臉部和頭髮進行細節刻畫。

臨摹練習

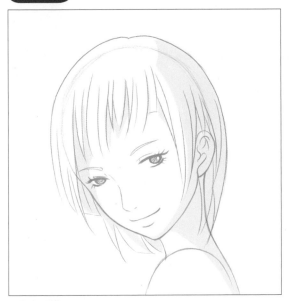

創作練習

描畫表情

所謂生動的人物是指一眼就能看出人物的特徵，這是表現感情的關鍵。表情的變化不僅需要身體來展現，更大部分是透過臉部來表現的，透過臉部的五官變化來體現人物的不同感情表現。

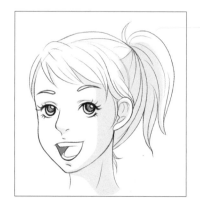

啊 當發出「啊」的時候，嘴巴是呈倒三角形的，可以看到口腔和牙齒。這個表情給人的感覺是：很自然、很高興。

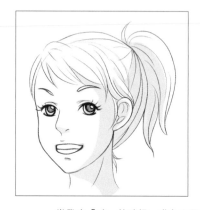

咦 當發出「咦」的時候，嘴角向兩邊拉伸，可以看到閉合的牙齒。這個表情給人的感覺是：很不錯，或是發現了什麼東西。

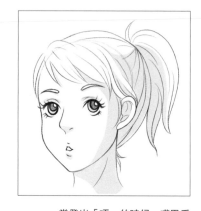

唔 當發出「唔」的時候，嘴巴看上去是呈菱形的，並自然合攏。這個表情給人的感覺是：有疑問，是思考的表情。

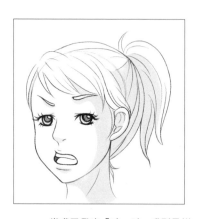

唉 當嘴巴發出「唉」時，嘴型呈梯形，嘴角向兩邊拉，看不到下排牙齒。這個表情給人的感覺是：很討厭，怎麼會這樣的。

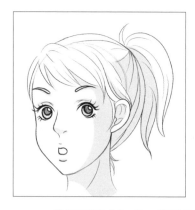

噢 當嘴巴發出「噢」時，嘴巴呈四角形，看不到牙齒，嘴巴裡面可以留白。這個表情給人的感覺是：發現了什麼東西，很驚訝。

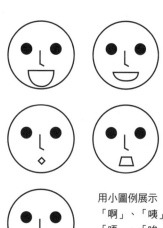

用小圖例展示「啊」、「咦」、「唔」、「唉」、「噢」的口型。

我們來看一下發出這樣的聲音時，人物的側面是什麼樣子的。

啊

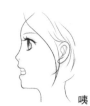
咦

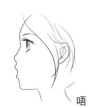
唔

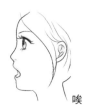
唉

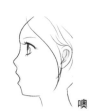
噢

下面我們以「啊」為例來學習嘴巴的繪製過程

 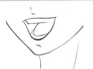

先看一下人物最開始的草稿，確定好眼、鼻、嘴的位置。

1.首先畫出嘴巴的大致形狀，「啊」的嘴型是倒三角形的。

2.由於嘴巴張得很大，所以看得到牙齒，因此要用弧線畫出上排牙齒。

3.用曲線畫出下齒和舌頭，嘴巴的大致形狀就繪製完成了。

4.修改不對的地方，最終完成「啊」的嘴型繪製。

臨摹練習

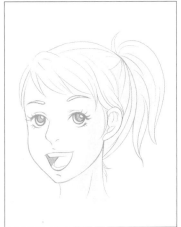

啊

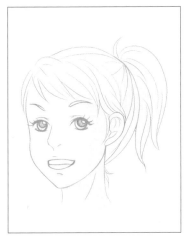

咦

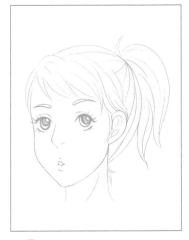

唔

唉

噢

再描畫出一個表情吧！

我們在繪畫練習中會遇到各式各樣的問題，在紙上實際繪畫時要透過自己的觀察力來仔細觀察物體，找到其特徵，同樣要理解物體的透視，這樣才能更好地掌握物體的形狀並將其繪製出來。下面我們把第1章中學習到的知識來實際操練一下吧！

【問題 **1**】選擇出下面四個例子中繪製頭部與髮型正確的一個。

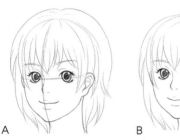 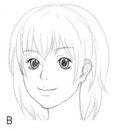 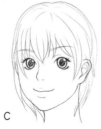 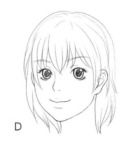

A　　　　　　　　B　　　　　　　　C　　　　　　　　D　　　　　　答案 ☐

● 第一題提示：畫人物頭髮時，一定要考慮到人物頭髮的厚度，不能把外輪廓線直接當做頭髮的外側基準線。

【問題 **2**】選擇出下面三個例子中繪製人物仰視正確的一個。

● 第二題提示：當人物仰視時，我們以水平視角看到人物的鼻子和眼睛的距離會縮短，並會看到鼻孔和下巴。

A　　　　　　　　B　　　　　　　　C　　　　　答案 ☐

【問題 **3**】選擇出下面三個例子中繪製人物陰影正確的一個。

● 第三題提示：當光線從正面照射到人物的臉部時，人物的臉部是大面積受光的，陰影的部位也要根據人物的臉型來繪製。

A　　　　　　　　B　　　　　　　　C　　　　　答案 ☐

當我們掌握了以上經常出現的問題後，我們的繪畫水平就會進一步地提高，那麼你做對了幾道題目呢？

正確答案：A A C

第2章

上半身的動作和
手部繪畫課程

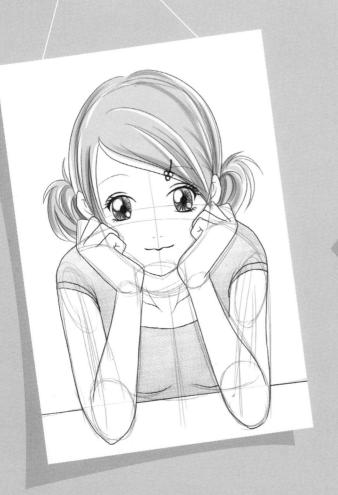

漫畫中最常出現的就是上半身人物了，透過頭部和上身的動作變化能展現出很多生動的畫面；其中人物的面部表情和手的動作更是豐富多彩。下面我們來學習各種上半身人物的畫法。

臉部和手臂的動作

　　人物臉部的表情是很豐富的，不同的表情能表現出人物不同的心理情緒，同時配合相應的肢體語言，就更能體現出人物的內心狀態了。其中，上半身的手臂、手腕都能很明顯地將這一特點體現出來。

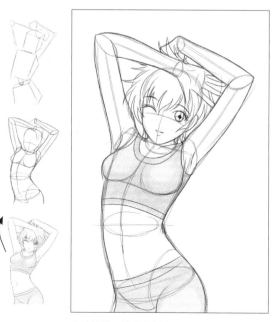

心情愉快，雙手高舉過頭頂，表現出很輕鬆的樣子。

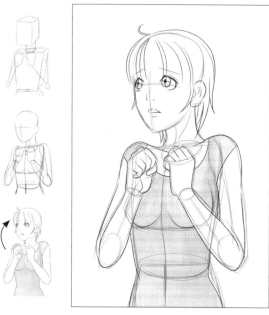

很擔心、很緊張的樣子，雙手握拳放在胸前。

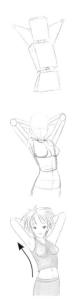
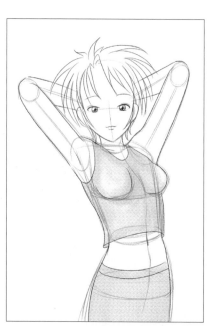

放鬆的樣子，上半身往後仰，雙手托住後腦，很休閒。

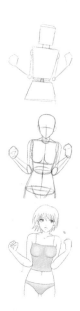
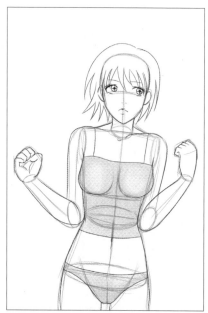

上臂靠緊身體，表現出非常不安的心情。

簡單繪製過程

1.大致地畫出人物的動
作，注意動作的合理性。

2.描畫並修改結構，準
確地畫出外輪廓。

3.細緻地描畫人物的身體
和臉部，強調輪廓線。

臨摹練習

創作練習

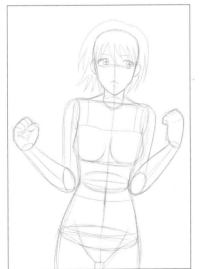 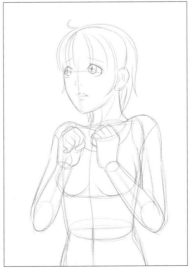

手伸到前面的動作

　　把手伸到前面的動作很多，比如指明方向、握拳頭等。在畫的時候要注意透視問題，再加上合理地運用誇張的手法，可以使畫面更生動、更有趣。

● 青年

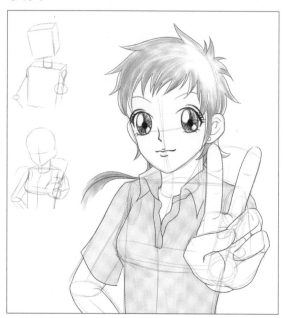

● 少年

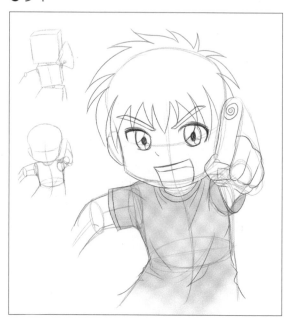

手臂的
透視

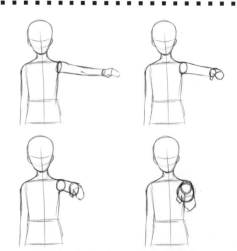

手臂從正側面抬起到慢慢向正前方移動時，手臂在畫面上表現出來的是越來越短，手部卻越來越大，這都是透視的作用。當手臂移動到正前方時，已經看不到手臂了，只能看到變大的手部把手臂遮擋住了。

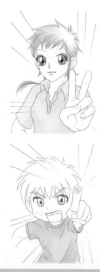

以手部的位置為中心，畫出一些發散性的線條，立刻讓畫面有了視覺衝擊的效果。

簡單繪製過程

1.大致地畫出人物的動　　2.描畫並修改結構，準　　3.細緻地描畫人物的身體
作，注意動作的合理性。　　確地畫出外輪廓。　　　　和臉部，強調輪廓線。

臨摹練習　　　　　　　　　　　　創作練習

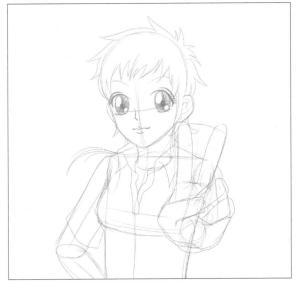

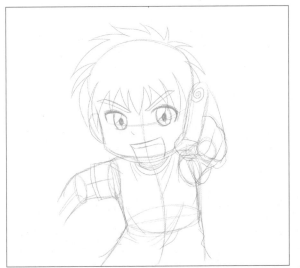

手叉腰的動作

叉腰是常見的動作，漫畫中通常用叉腰的動作，來體現人物很得意或者很氣憤等各種情緒。

如果叉腰的動作是想表現憤怒地對某人喊叫，那就要注意人物的上半身會向前傾斜，透視很明顯。

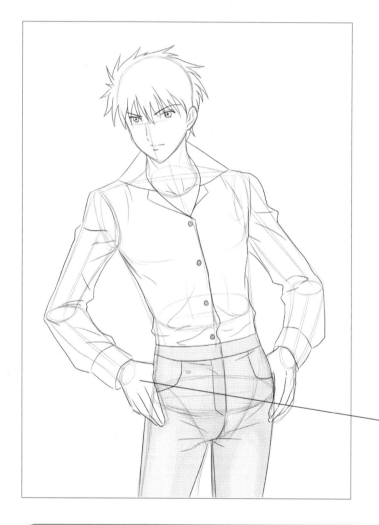

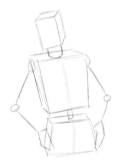

用幾何形體來表現人體，正確地分析人體結構。

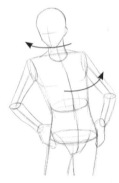

注意人物的動作，儘量表現得既合理又生動。

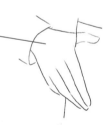

手部的動作很放鬆、很隨意，畫的時候可以畫出被擋住的大拇指，幫助把握手部的正確結構。

● 手叉腰的其他常見動作

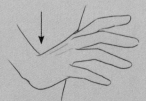

手腕向下壓，手指部分高於手腕。

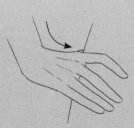

手腕放鬆、隨意地搭在腰上。手指部分低於手腕。

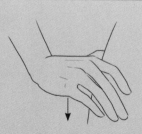

手心向下，也隨意地搭在腰上。無名指和小指幾乎觸碰不到腰部，懸在空中。

簡單繪製過程

 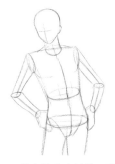

1. 大致地畫出人物的動作，注意動作的合理性。

2. 描畫並修改結構，準確地畫出外輪廓。

3. 細緻地描畫人物的身體和臉部，強調輪廓線。

臨摹練習

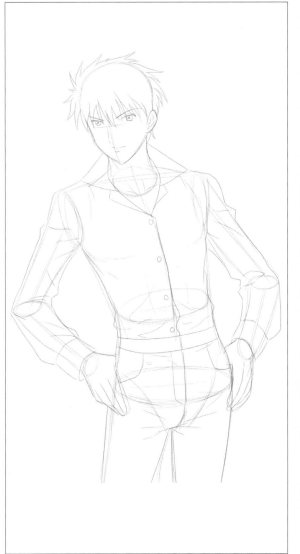

創作練習

轉身的動作

很驚訝地轉身，上半身稍微向後傾斜，重心稍微偏移，表現出吃驚的程度。

人物轉身的動作有很多種表現方式，常見的有：離開時，不捨地帶著笑容或者悲傷的轉身；身後有突發事件時，帶著驚訝的表情轉身；覺得恐怖時，帶著害怕的表情轉身等。

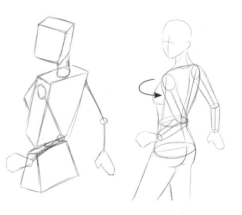

無論頭部怎樣扭轉，只要是從側面的角度看，下巴尖和頸窩的位置永遠都不能重疊。

適當地加上一些線條，既體現了人物的運動軌跡，又讓畫面更生動。

● 畫轉身動作時需要掌握的小知識

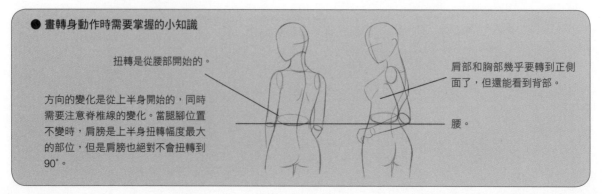

扭轉是從腰部開始的。

方向的變化是從上半身開始的，同時需要注意脊椎線的變化。當腿腳位置不變時，肩膀是上半身扭轉幅度最大的部位，但是肩膀也絕對不會扭轉到90°。

肩部和胸部幾乎要轉到正側面了，但還能看到背部。

腰。

簡單繪製過程

1.大致地畫出人物的造型。　2.描畫並修改結構，準　3.細緻地描畫人物的身體
　　　　　　　　　　　　　　　確地畫出外輪廓。　　　　　和臉部，強調輪廓線。

臨摹練習

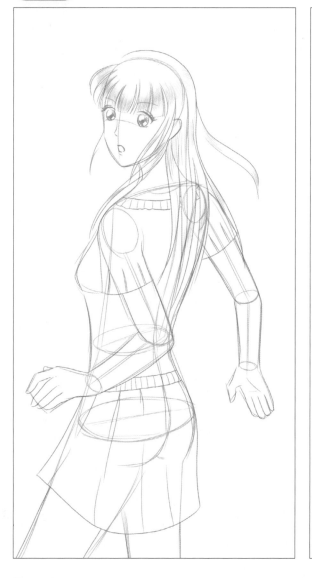

創作練習

喝東西的動作

繪製不同角度的喝水動作時都有一個共同點，那就是人物都是仰起脖子，手拿杯子，所以手的位置都距離人物面部很近，這時就要多注意手與面部的相鄰關係。

喝水的動作很常見，通常都會用仰視的角度來表現。

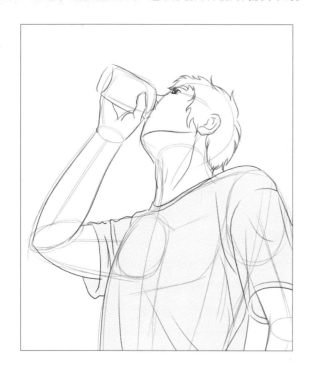

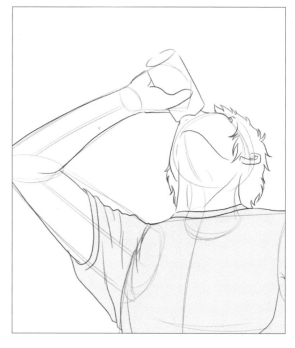

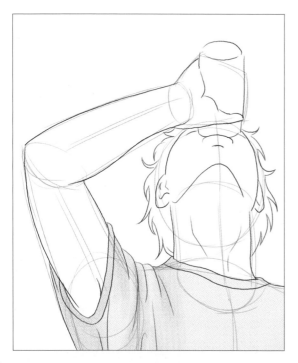

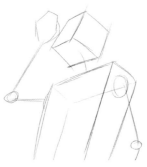

使用幾何形體來分析人物的動作。

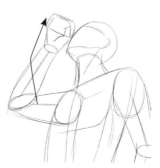

注意角度的傾斜是否合理。

簡單繪製過程

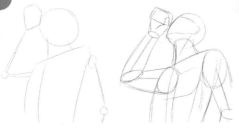

1. 大致地畫出人物的動
作，注意動作的合理性。

2. 描畫並修改結構，準
確地畫出外輪廓。

3. 細緻地描畫人物的身體
和臉部，強調輪廓線。

臨摹練習

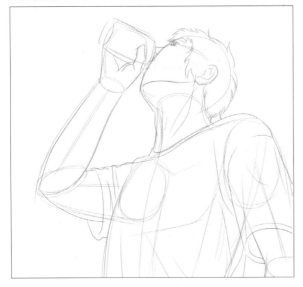

創作練習

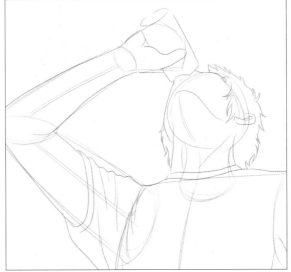

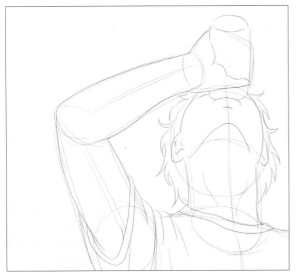

摸耳朵的動作

　　這是女孩子最常做的動作之一。想問題的時候、害羞的時候、無聊的時候、耍小聰明的時候，都會情不自禁地用手去摸自己的耳朵。

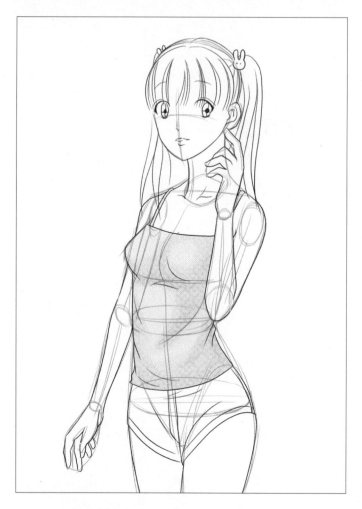

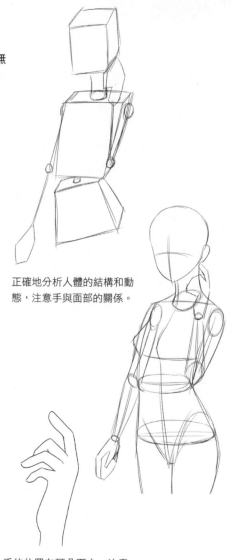

正確地分析人體的結構和動態，注意手與面部的關係。

手的位置在耳朵下方，注意手部的動作要畫得自然。

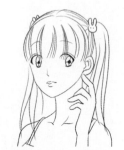

靈活地運用各種手勢動作。摸耳朵的動作稍微修改一下，就成了聽電話的動作了。

可以加上一些簡單的動態線條，用來表示手的運動方向，讓畫面動起來。

✏️ 練習日誌

年　月　日

簡單繪製過程

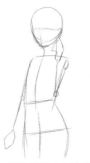

1.大致地畫出人物的造型。 2.描畫並修改結構，準 3.細緻地描畫人物的身體
　　　　　　　　　　　　 確地畫出外輪廓。 和臉部，強調輪廓線。

臨摹練習

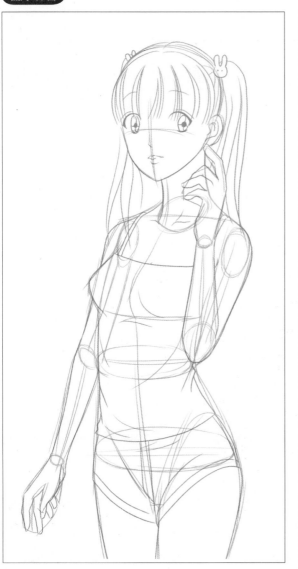

創作練習

扶眼鏡的動作

扶眼鏡動作很多：單手扶眼鏡、雙手扶眼鏡，還有戴眼鏡和摘眼鏡的動作，因此要掌握好手與臉部的位置關係。

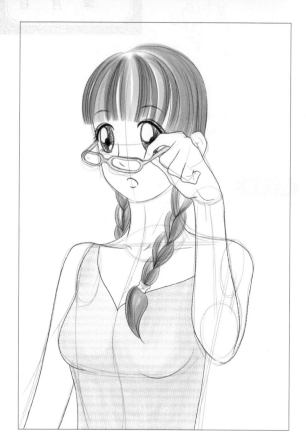

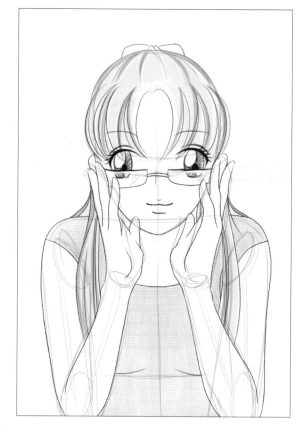

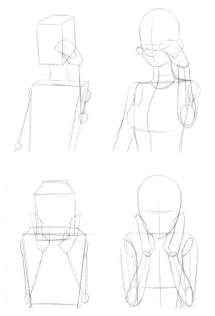

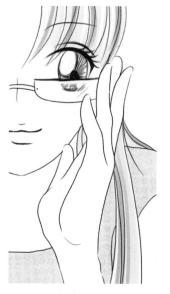

注意手部動作和形狀。

簡單繪製過程

 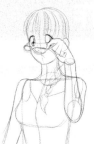

1.大致地畫出人物的動
作，注意動作的合理性。

2.描畫並修改結構，準
確地畫出外輪廓。

3.細緻地描畫人物的身體
和臉部，強調輪廓線。

臨摹練習

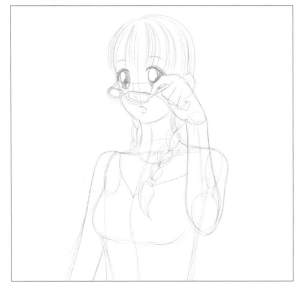

創作練習

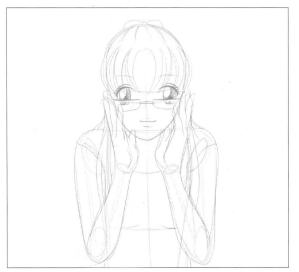

托腮的動作

雙手位於兩腮下，托住頭部，同時支撐頭部與肩部的動作。

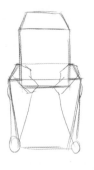

手臂彎曲後的長度是有限的，頭部的重量要完全落在雙手上，因此頭部就會稍微降低高度，上身稍微向前傾斜。由於透視角度的關係，已經看不到脖子了，只能看到鎖骨的位置。

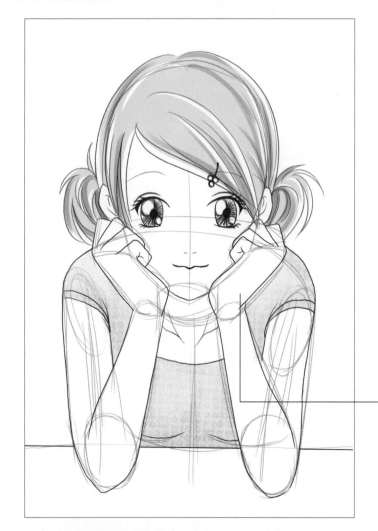

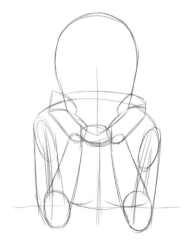

上半身傾斜的角度與手肘接觸的桌面的高度有密切關係，桌面越矮，傾斜的角度就越大。

手部的結構分析

● 單手托腮動作

單手托住下巴　　　　　　　　　　　　單手托住臉

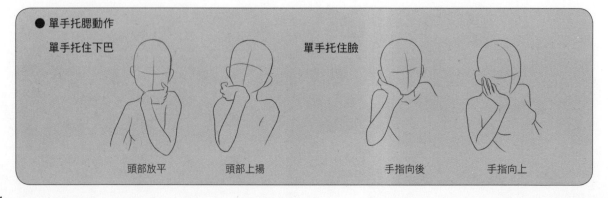

頭部放平　　　頭部上揚　　　　　手指向後　　　手指向上

簡單繪製過程

 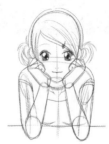

1.大致地畫出人物的造型。　2.描畫並修改結構,準　3.細緻地描畫人物的身體
　　　　　　　　　　　　　確地畫出外輪廓。　　　和臉部,強調輪廓線。

臨摹練習

創作練習

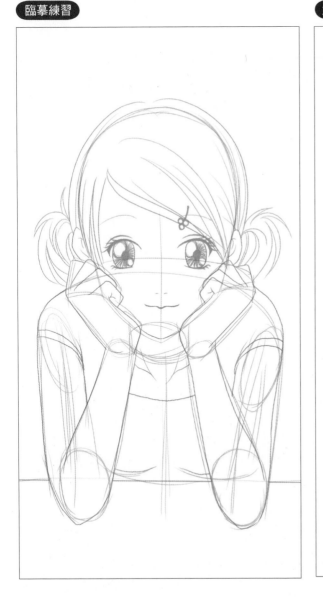

雙手拿杯子的動作

雙手拿著杯子的動作都是雙手在人物的前方向中間靠近。

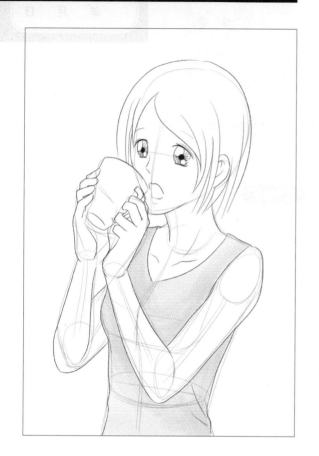

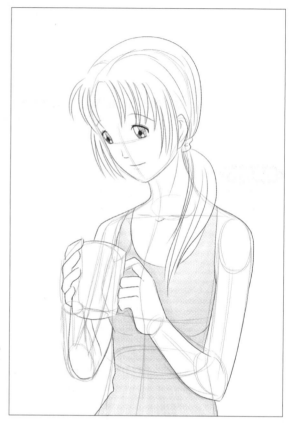

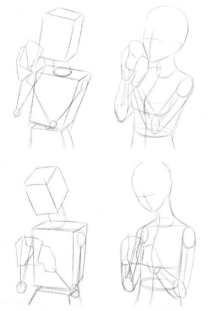

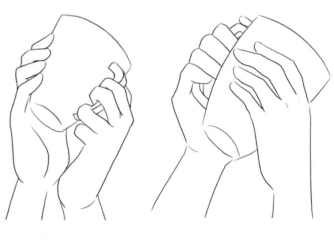

注意手拿住杯子的動作和形狀。

簡單繪製過程

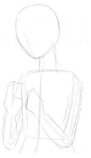 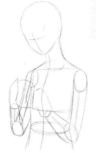 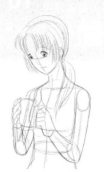

1.大致地畫出人物的動
作,注意動作的合理性。

2.描畫並修改結構,準
確地畫出外輪廓。

3.細緻地描畫人物的身體
和臉部,強調輪廓線。

臨摹練習

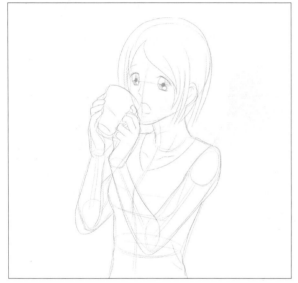
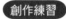

創作練習

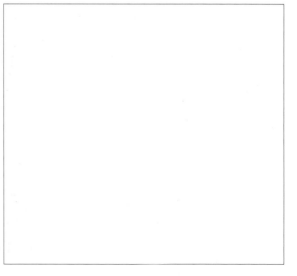

吸東西的動作

用吸管喝東西時，手會扶著吸管。
注意這時手的位置離人物面部很近。

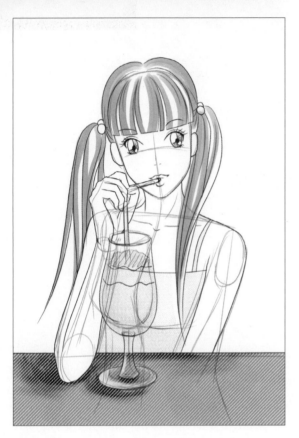 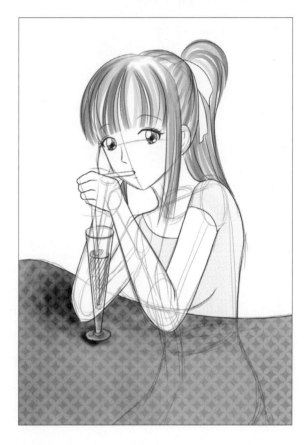

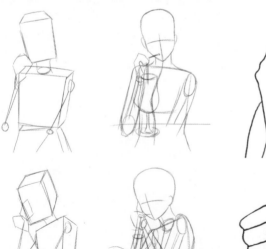 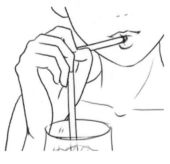

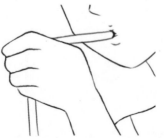

注意嘴巴的形狀，可以畫出比較完整
的嘴巴形狀，也可以用簡單的、短小
的線條來表示，這都是根據不同的漫
畫風格或是不同的情況來定的。

簡單繪製過程

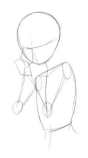 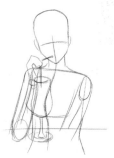 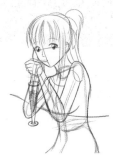

1.大致地畫出人物的動
作，注意動作的合理性。

2.描畫並修改結構，準
確地畫出外輪廓。

3.細緻地描畫人物的身體
和臉部，強調輪廓線。

臨摹練習

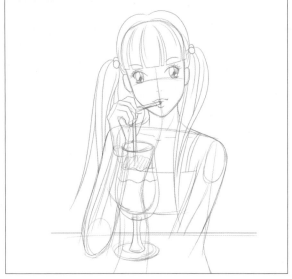

創作練習

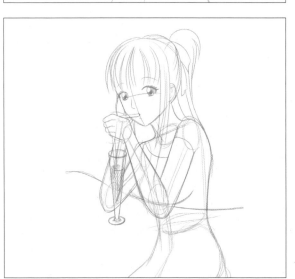

手部動作-1　握拳

在漫畫中，人物手部的動作是很重要的一部分，因此要學會畫各種手部動作。注意，當人物拿著東西，指向物體或人物的時候，手部都處於握拳狀態。

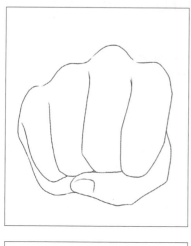 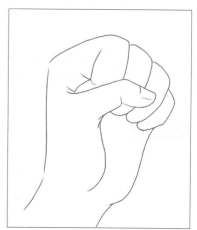

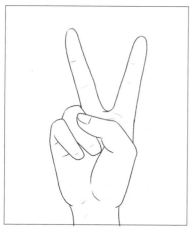 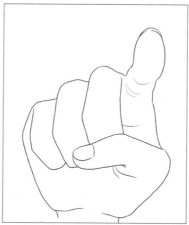

 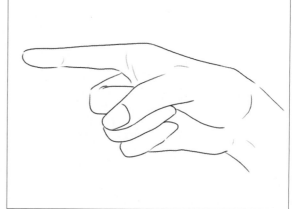

簡單繪製過程

 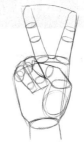

1.大致地畫出手部的幾個
部分以及手部的動作。

2.在大致輪廓下畫出手
指的基本分區。

3.畫出手部的結構，幫
助把握手的正確形態。

臨摹練習

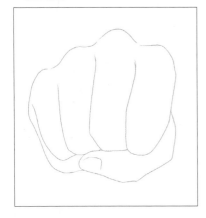 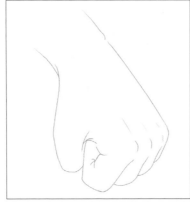 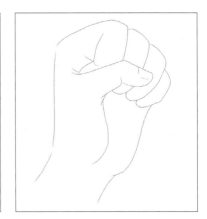

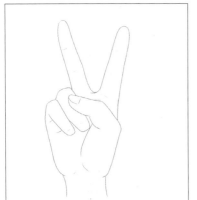 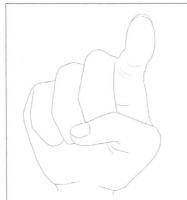

 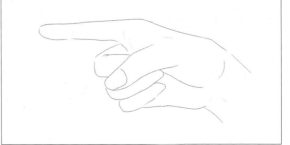

手部動作-2 張開

放鬆狀態的手一般都是張開的、隨意的。

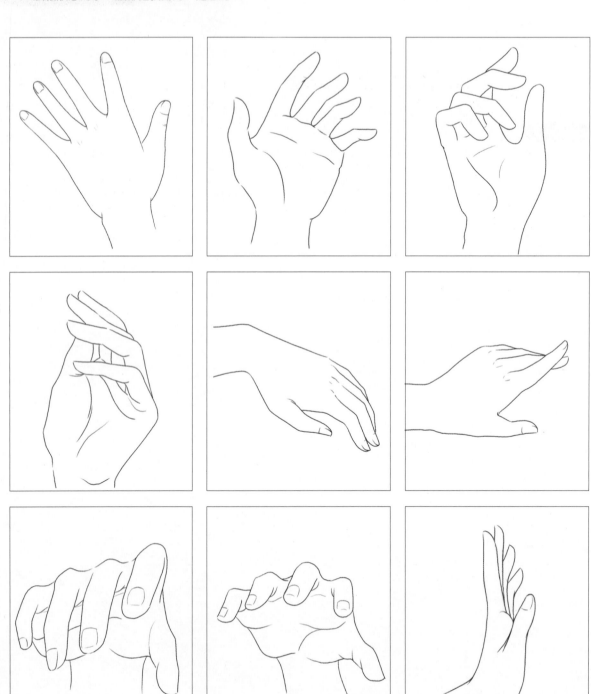

簡單繪製過程

1.大致地畫出手部的幾個部分以及手部的動作。

2.在大致輪廓下畫出手指的基本分區。

3.畫出手部的結構,幫助把握手的正確形態。

臨摹練習

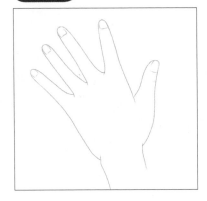 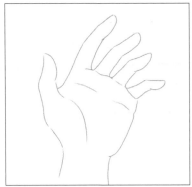 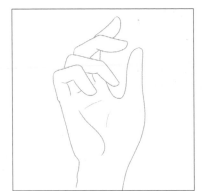

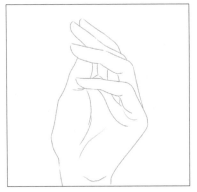 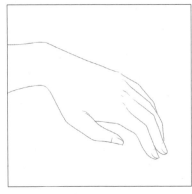 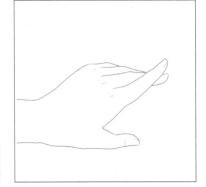

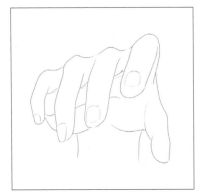 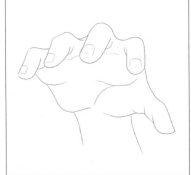 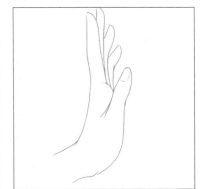

手部動作-3 拿杯子

　　手拿杯子的動作是非常常見的，畫的時候不僅要注意手部動作是否正確，還要注意手與杯子的位置關係是否合理，避免不協調的情況發生。

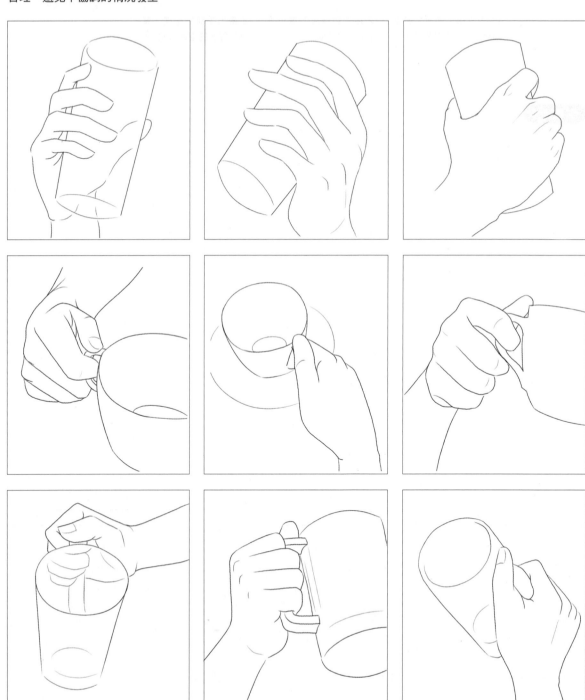

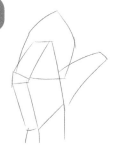 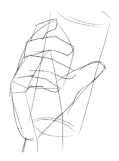 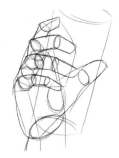

簡單繪製過程

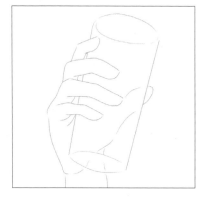 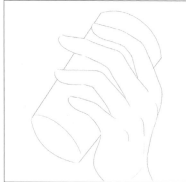 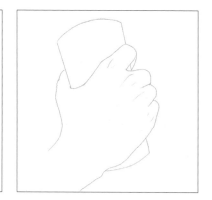

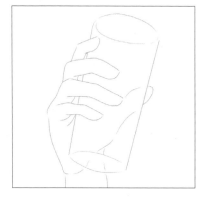

練習日誌

年　月　日

1.大致地畫出手部的幾個部分以及手部的動作。

2.在大致輪廓下畫出手指的基本分區。

3.畫出手部的結構，幫助把握手的正確形態。

臨摹練習

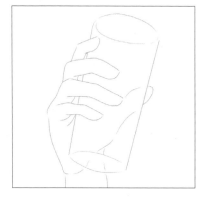 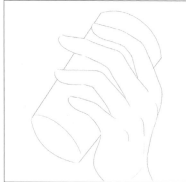 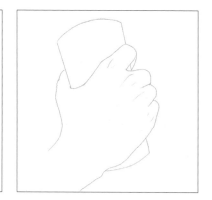

 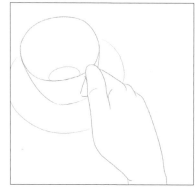 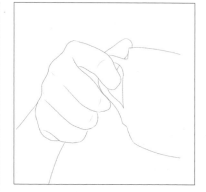

 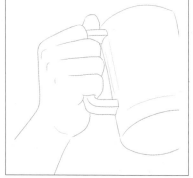

【問題 **1**】請在下列結構分析對應圖中，選擇出結構錯誤的一項。

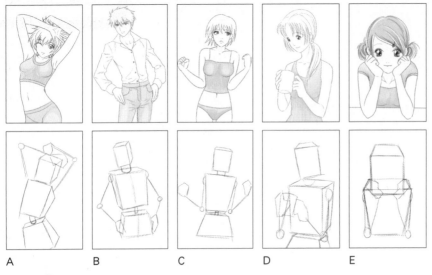

● 第一題提示：仔細觀察第一排圖中的人物動態，再對照第二排的結構圖，不難看出其中有不對應的錯誤結構分析圖。

A　　　　　B　　　　　C　　　　　D　　　　　E

答案　□

【問題 **2**】請為右圖選擇適當的背景線條。

A　　　　　B　　　　　C　　　　　D

● 第二題提示：從人物的表情確定此圖想要表達的感覺，這樣就可以簡單地篩選出兩組合適的背景線條。接下來再判斷圖中突出部分的位置，就能很輕鬆地選出正確的答案了。

答案　□

【問題 **3**】請在下圖中選擇出動態線錯誤的一幅圖。

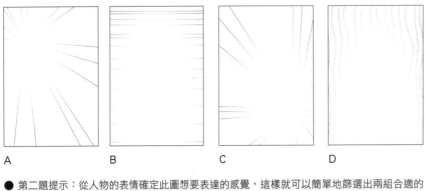

● 第三題提示：先了解人物頭和手的正確運動規律，再分析此圖中形成此人物動態的幾種可能性，就很容易看出錯誤的一項了。

A　　　　　B　　　　　C　　　　　D

答案　□

正確答案：D C A

第 3 章

・全身繪畫課程・

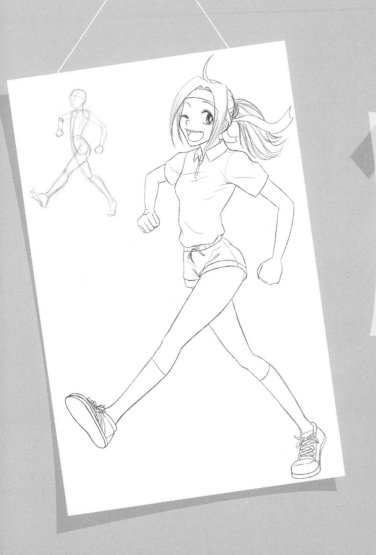

怎樣畫出有立體感的身體是本章的學習重點。與前面所學的方法一樣,用畫盒子的方法來畫身體,就能輕鬆掌握人物的立體感了。下面我們就來學習,如何透過畫幾何體的方法畫出立體生動的人物!

走路-1 基本角度

人物走路的動作主要靠肩部與腰部的扭動來表現的。下面我們學習如何繪製基本角度下人物走路的姿勢。

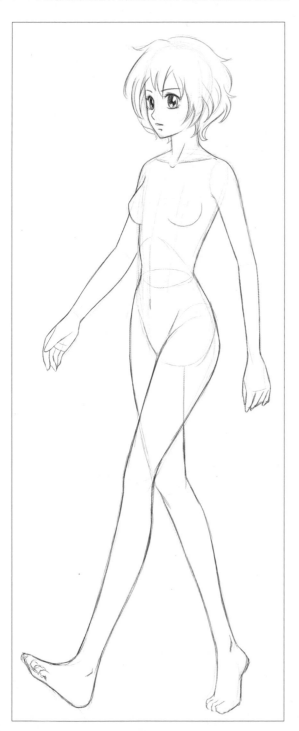

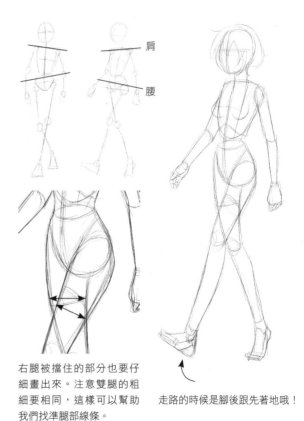

肩

腰

右腿被擋住的部分也要仔細畫出來。注意雙腿的粗細要相同，這樣可以幫助我們找準腿部線條。

走路的時候是腳後跟先著地哦！

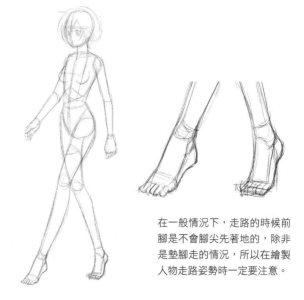

在一般情況下，走路的時候前腳是不會腳尖先著地的，除非是墊腳走的情況，所以在繪製人物走路姿勢時一定要注意。

人物行走姿勢－
基本角度的繪製

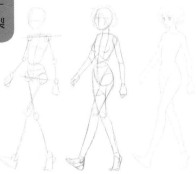
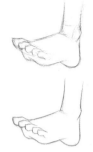

人物整體從框架
到身體細節的繪
製流程。

腳的繪製方法

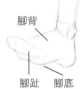

腳背

腳趾　腳底

腳部是由腳背、腳
趾、腳底三部分組成
的，繪製時要注意各
部分的立體感。

臨摹練習

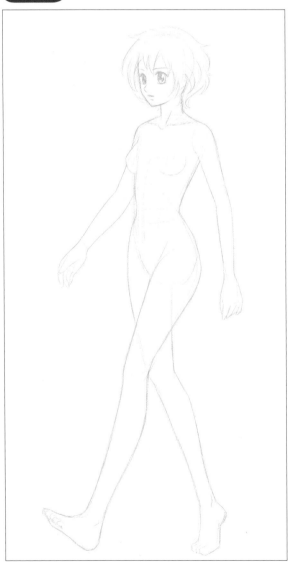

創作練習

走路-2 俯視正面

繪製人物行走時俯視的正面，可以利用在立方體內繪製的方法找準人物的透視關係。

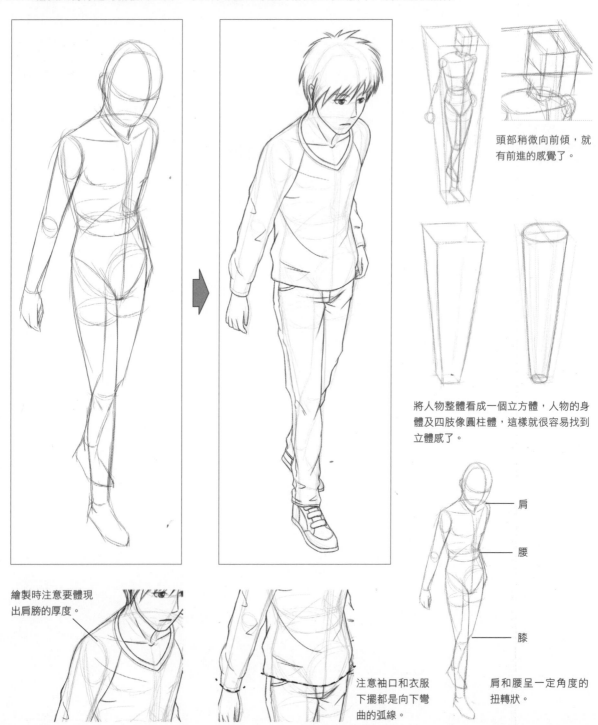

頭部稍微向前傾，就有前進的感覺了。

將人物整體看成一個立方體，人物的身體及四肢像圓柱體，這樣就很容易找到立體感了。

肩

腰

膝

肩和腰呈一定角度的扭轉狀。

繪製時注意要體現出肩膀的厚度。

注意袖口和衣服下擺都是向下彎曲的弧線。

人物行走姿勢
—俯視正面的
繪製

從簡單的「方塊人」開
始繪製，逐步細化。

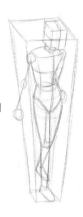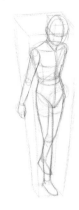

臨摹練習

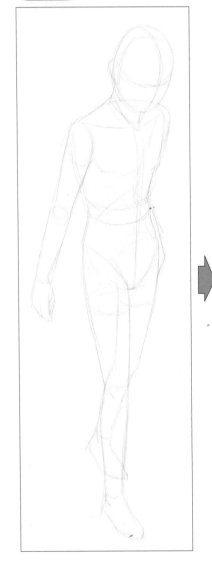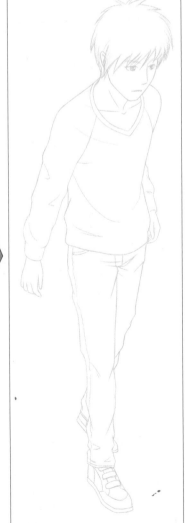

創作練習

走路-3 俯視背面

俯視的背面走路姿勢也可以透過畫立方體的方法來繪製。

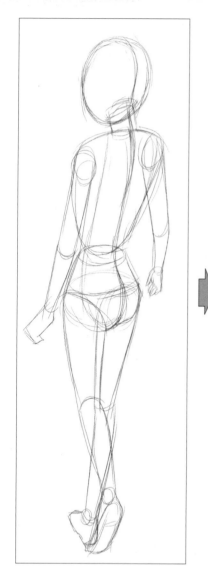

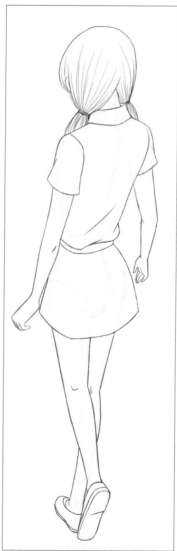

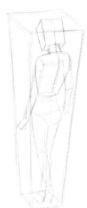
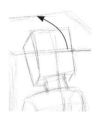

頭部前傾，頭部稍微
向下，這是體現人物
向前行走的動作。

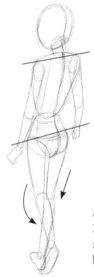

肩部與腰部的扭轉
方向是相反的，這
是表現行走動作的
關鍵。

正確　　錯誤

腳底的面能體現出人物所在的空間
感，所以腳底的面一定要在人物向
前的直線上。

衣服上的皺褶
也要根據身體
的扭轉來畫，
皺褶也是體現
人物姿勢的方
法。

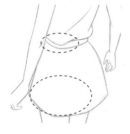

由於是俯視的
角度，人物衣
服和裙子的下
擺都是向下彎
曲的曲線，整
個裙子就像一
個圓錐體。

人物行走姿勢
－俯視背面的
繪製

同前面一樣，先從
畫一個俯視的立方
體開始。

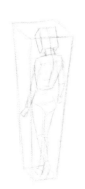 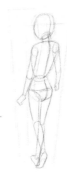 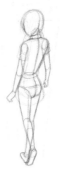 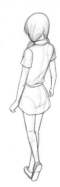

1.在立方體內畫出草圖。　2.畫出人物胴體草圖。　3.添加頭髮和衣服。　4.修改線條，清理出線稿。

臨摹練習

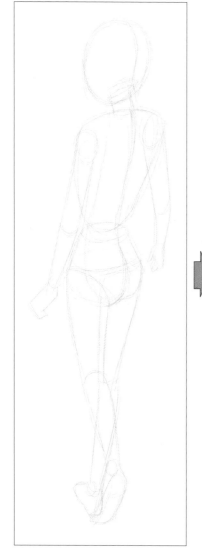 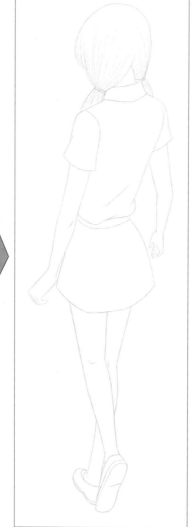

創作練習

滑稽的走路方式

如果將肩部與腰部的扭轉角度增大,就會畫出誇張、滑稽的走路姿勢,這也常用於體現可愛角色的活潑性格。

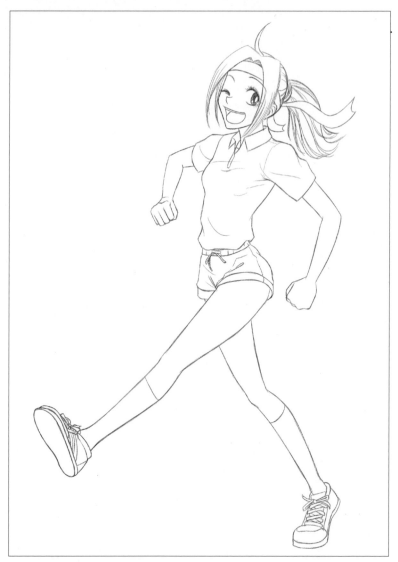

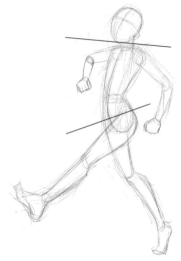

肩部與腰部的扭轉角度非常大。

將肘關節高高抬起的動作,讓人物走路的姿勢變得非常滑稽可愛。

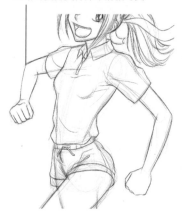

飄起來的頭髮和髮帶增添了人物的動感。

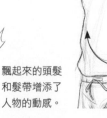

衣服的皺褶要根據身體的扭轉方向來添加。

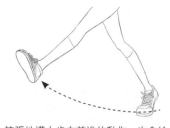

誇張地邁大步向前進的動作,也會給人可愛滑稽的感覺。

人物行走姿勢－
滑稽的走路方式的繪製

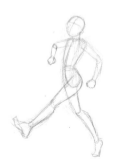 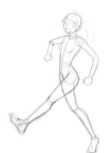 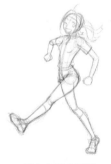 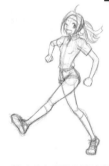 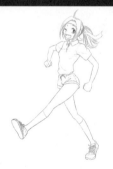

1.繪製人物的整體草　2.繪製出人物的胴體草圖。　3.添加衣服和頭髮。　4.將人物各細節刻畫完整。　5.清理出線稿後完成
　圖，確定人物的姿勢。　　　　　　　　　　　　　　　　　　　　　　　　　　　　　　　　整幅作品。

臨摹練習

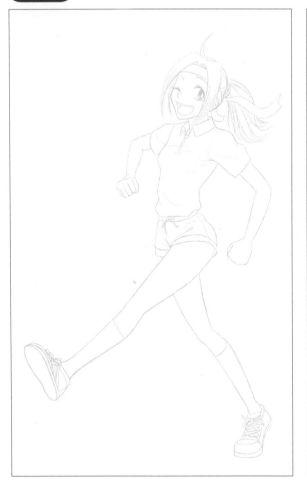

創作練習

爬樓梯

爬樓梯的動作也是漫畫中常見的動作，下面我們學習如何繪製爬樓梯的人物。

● 俯視正面

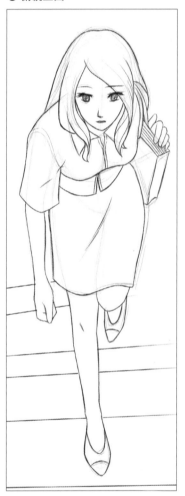

● 仰視背面

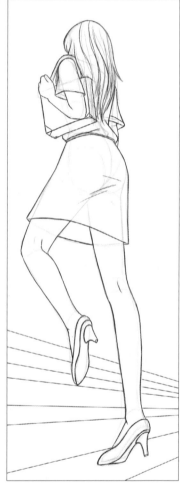

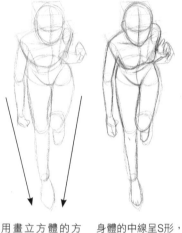

用畫立方體的方法找準頭部與身體的立體感。

身體的中線呈S形，表現身體的扭轉。

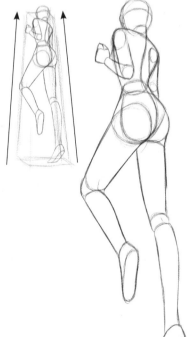

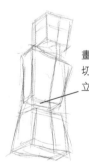

在畫立方體時，就要注意腰部的扭轉。

腰部沒有扭轉的情況。

畫出腰部橫切面，體現立體感。

腰部扭轉的情況。

人物行走姿勢
－爬樓梯姿勢
的繪製

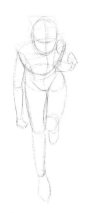 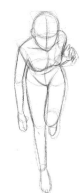

繪製的方法同前面一
樣，要從人物整體結
構開始繪製，再逐步
繪製身體、相貌及服
飾等細節。

臨摹練習

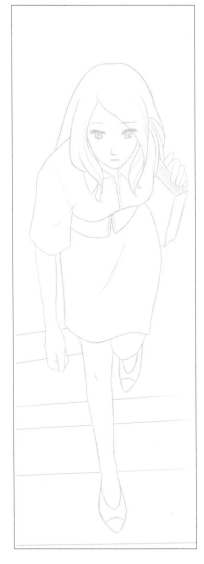

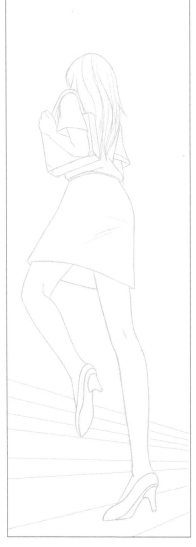

創作練習

擦地

在繪製擦地的姿勢時，身體被擋住的部分也一定要仔細地畫出來。

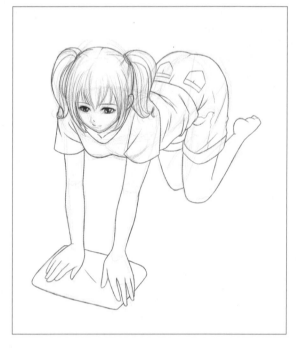

把人物整體看作是由兩個立方體組成的。

把人物身體看成一個圓柱體，這樣就很容易找到身體的立體感。

用兩個面表示身體的厚度。

將身體的各部分分別用幾何體表示，這樣能輕鬆地找到人物身體的立體感，再對幾何體進行加工。這樣繪製出的人物的透視就會比較準確，無論什麼角度的姿勢也能輕鬆畫出。

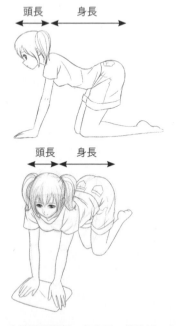

頭長　身長

頭長　身長

由於透視關係，角度不一樣的話，身長也不一樣。

人物姿勢－擦地
姿勢的繪製

1.畫出表示人物身體各部　　2.根據幾何體用弧線畫出　　3.逐漸完善人物細節，畫出
　分的幾何體。　　　　　　　人物的身體輪廓。　　　　　有立體感的人物擦地姿勢。

臨摹練習

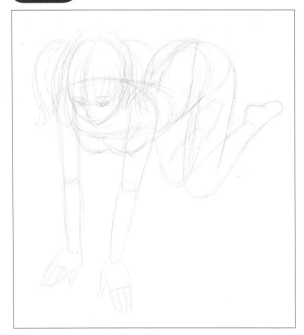
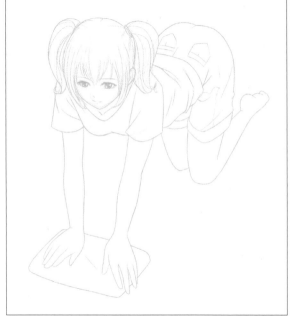

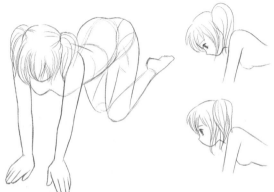

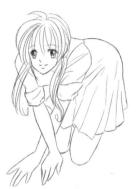
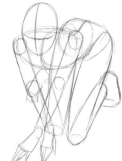

埋頭擦地的情況。　　　　　　抬頭時，眼睛在肩膀的高度。　　　　擦地動作的其他運用。

79

衝刺

衝刺時，人物肩部與腰部的扭轉角度也是很大的。

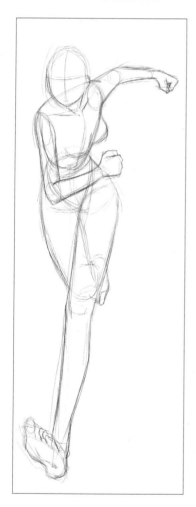
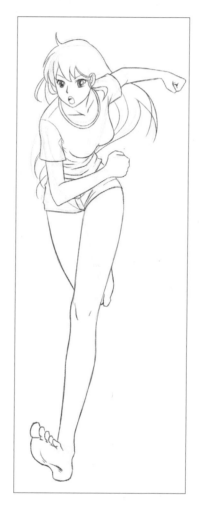
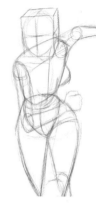

肩部與腰部扭轉的
方向相反，並且角
度較大。

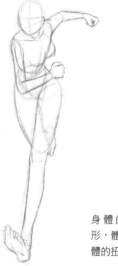

身體的中線呈S
形，體現出人物身
體的扭轉程度。

腰部已經被臀部
擋住，只看到背
部的上半部分。

從仰視角度看人物
衝刺的動作，整體
是呈梯形的。

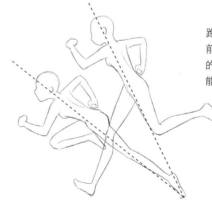

跑步時，身體是向
前傾的，而且前傾
的角度越大，就越
能體現出速度感。

人物姿勢－衝刺
姿勢的繪製

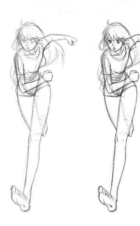

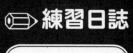

添加細節時要注意頭髮
飄動的方向，這能體現
出人物奔跑的速度感。
而衣服的皺褶走向也一
定要根據身體扭轉的方
向來繪製。

臨摹練習

創作練習

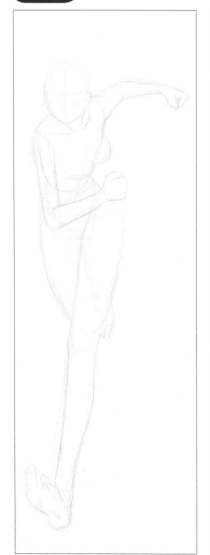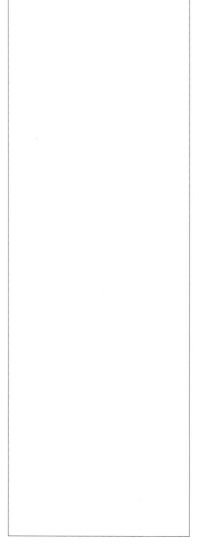

伸出胳膊

畫出廣角鏡頭的效果，讓人物姿勢更有衝擊力。

● 普通效果

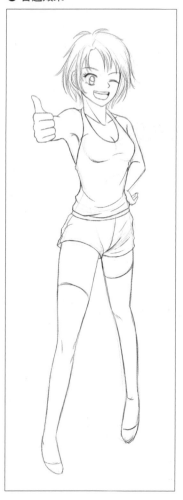

● 廣角鏡頭效果

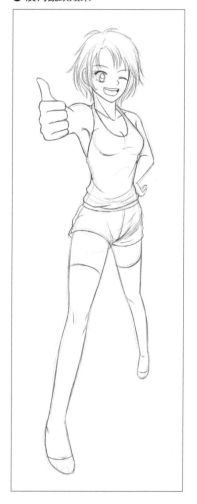

與普通視角相比，廣角鏡頭效果的手要大一倍多，但是整體上看起來並不會彆扭，反而會讓畫面看起來更加生動有趣。

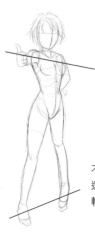

不僅是手部的變化，還有腳部的變化也比較明顯。

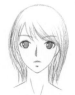

普通視角的景物是嚴格地按照透視關係畫的，水平線與垂直線都是筆直的。

廣角鏡頭的話，會有拉長景深的效果，水平線和垂直線也變成弧線了，會給人強烈的視覺衝擊。

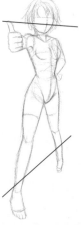

離鏡頭近的那隻腳比較大，離鏡頭遠的那只腳比較小。在廣角鏡頭效果中，這種大小對比就更強了。

人物姿勢-伸出
胳膊姿勢的繪製

 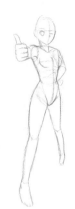 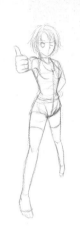 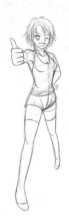

繪製廣角鏡頭下的作
品時,要注意人物離
鏡頭較近的手和腳要
比另一側的大很多。

臨摹練習

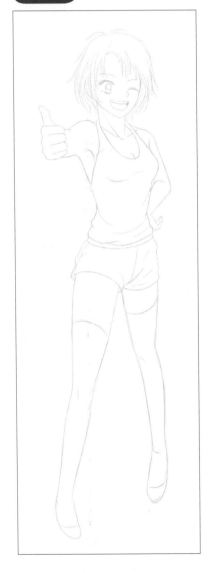 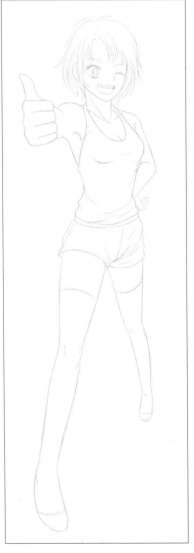

創作練習

伸出手-1

從仰視角度看人物伸手的動作會很有魄力，能給人強勢的感覺。

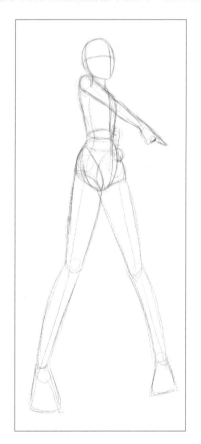

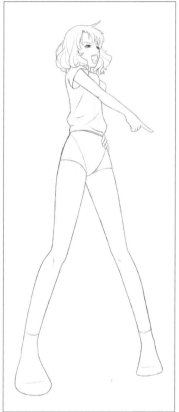

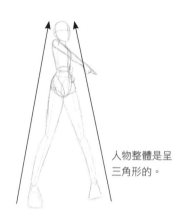

人物整體是呈三角形的。

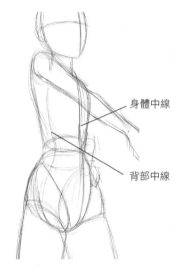

身體中線

背部中線

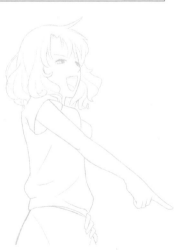

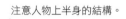

準確的透視感是畫出人物自然造型的基礎，在繪製草圖時一定要將人體的立體感表示出來。

注意人物上半身的結構。

從這個角度已經看不到人物的左肩，它已經被胸部擋住了。

人物姿勢－伸出
手的姿勢的繪製

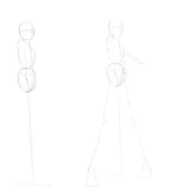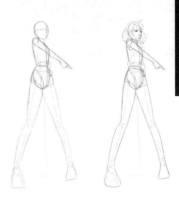

1.繪製出胸腔和盆腔。　2.添加四肢，通過大小　3.繪製出四肢及身　4.添加出胸部以及
　　　　　　　　　　　　　差，體現出透視感。　　體的立體感。　　　　人物五官等細節。

臨摹練習

伸出手-2

要讓人物更加有魄力，增強畫面的空間感是個好方法。

 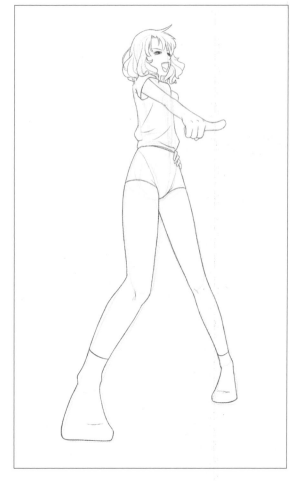

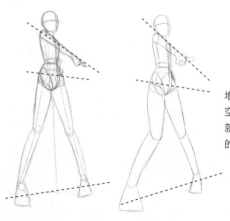

增加人物身體的空間大小對比，就能帶給人強烈的空間感。

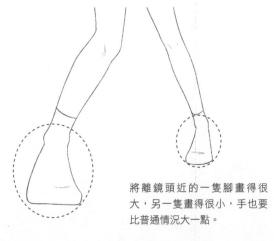

將離鏡頭近的一隻腳畫得很大，另一隻畫得很小，手也要比普通情況大一點。

繪製時將身體分成幾個部分,看不到的區域也要畫出來,找準身體的立體感。

食指的指尖故意畫大,起強調作用,也增強空間的立體感。

臨摹練習

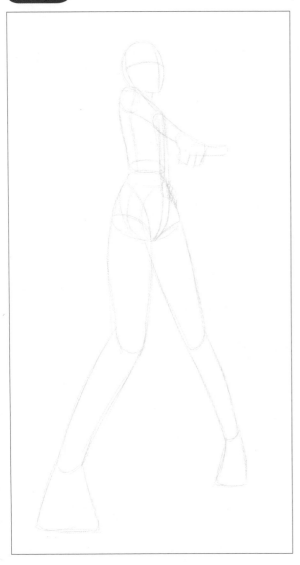

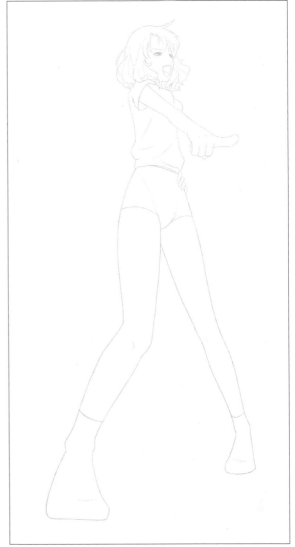

實踐練習-1

舉起拳頭的姿勢

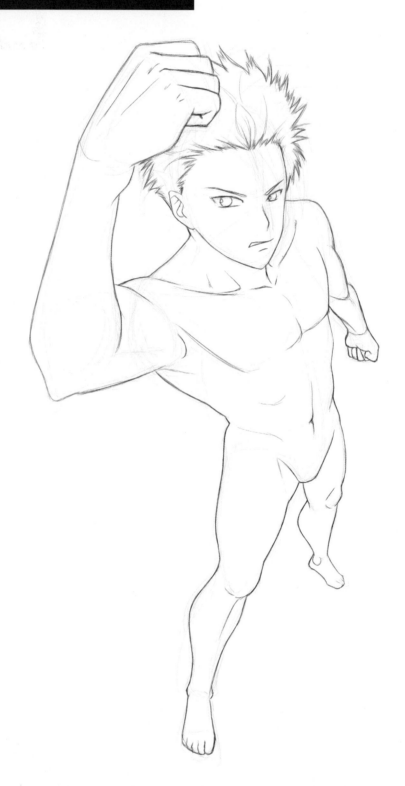

人物姿勢－舉起
拳頭姿勢的繪製

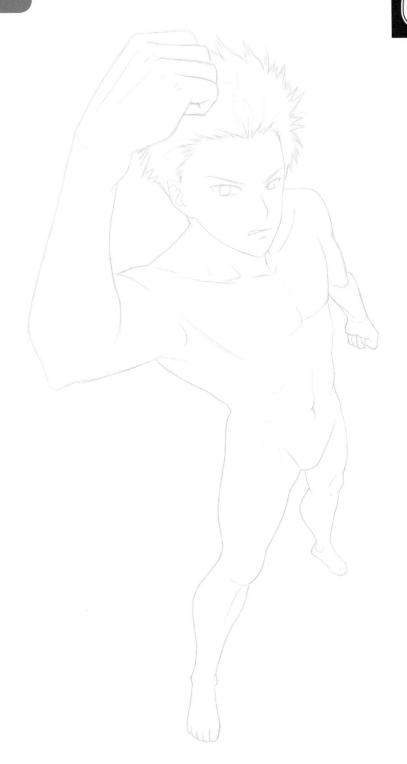

實踐練習-2

仰視跳躍的姿勢

人物姿勢－仰視
跳躍姿勢的繪製

實踐練習-3

出拳的姿勢

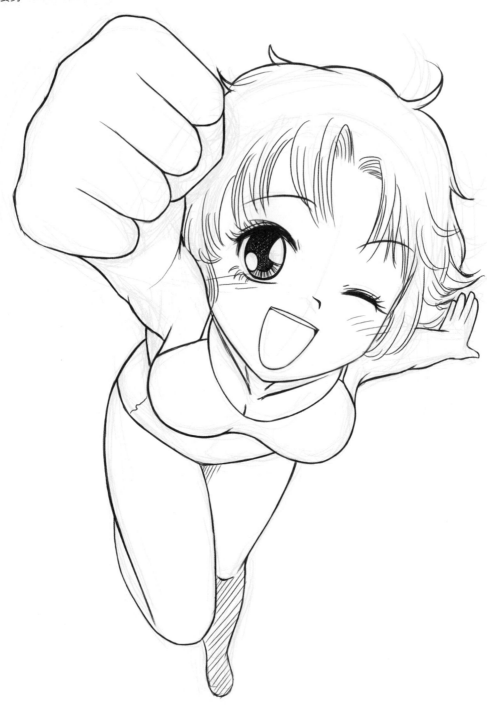

人物姿勢－出拳
姿勢的繪製

本書由中國青年出版社授權台灣北星圖書事業股份有限公司出版

國家圖書館出版品預行編目資料

新漫畫教室：漫畫造型基礎/C.C動漫社編著

——初版.　台北縣永和市：北星圖書，

2009.02

面；　公分

ISBN 978-986-84905-0-5（平裝）

1. 漫畫　2. 繪畫技法

947.41　　　　　　　　　　　97023409

新漫畫教室-漫畫造型基礎篇

發　　　行	北星圖書事業股份有限公司	
發　行　人	陳偉祥	
發　行　所	台北縣永和市中正路458號B1	
電　　　話	886-2-29229000	
傳　　　真	886-2-29229041	
網　　　址	www.nsbooks.com.tw	
E - m a i l	nsbook@nsbooks.com.tw	
郵 政 劃 撥	50042987	
戶　　　名	北星文化事業有限公司	
開　　　本	889 × 1194	
版　　　次	2009年2月初版	
印　　　次	2009年2月初版	
書　　　號	ISBN 978-986-84905-0-5	
定　　　價	新台幣150元　（缺頁或破損的書，請寄回更換）	